动画短片与
游戏项目设计

Animation Clips And Game Design Project

邵 兵 彭伟哲 编著 〉〉

辽宁美术出版社

图书在版编目（ＣＩＰ）数据

动画短片与游戏项目设计 / 邵兵，彭伟哲编著. --
沈阳 : 辽宁美术出版社，2012.3
ISBN 978-7-5314-5101-3

Ⅰ. ①动… Ⅱ. ①邵… ②彭… Ⅲ. ①动画片-计算
机辅助设计 Ⅳ. ①J954-39

中国版本图书馆CIP数据核字 (2012) 第051439号

出版发行 辽宁美术出版社	地址　沈阳市和平区民族北街29号　　邮编：110001 邮箱　lnmscbs@163.com 网址　http://www.lnpgc.com.cn 电话　024-83833008 封面设计　崔　浩　彭伟哲 版式设计　彭伟哲　薛冰焰　吴　烨　高　桐
经　　销 全国新华书店	印刷 沈阳美程在线印刷有限公司

责任编辑　彭伟哲　林　枫
技术编辑　徐　杰　霍　磊
责任校对　张亚迪
版次　2012年3月第1版　2012年3月第1次印刷
开本　889mm×1194mm　1/16
印张　9.75
字数　250千字
书号　ISBN 978-7-5314-5101-3
定价　54.00元

图书如有印装质量问题请与出版部联系调换
出版部电话　024-23835227

序 >>

当我们把美术院校所进行的美术教育当做当代文化景观的一部分时，就不难发现，美术教育如果也能呈现或继续保持良性发展的话，则非要"约束"和"开放"并行不可。所谓约束，指的是从经典出发再造经典，而不是一味地兼收并蓄；开放，则意味着学习研究所必须具备的眼界和姿态。这看似矛盾的两面，其实一起推动着我们的美术教育向着良性和深入演化发展。这里，我们所说的美术教育其实有两个方面的含义：其一，技能的承袭和创造，这可以说是我国现有的教育体制和教学内容的主要部分；其二，则是建立在美学意义上对所谓艺术人生的把握和度量，在学习艺术的规律性技能的同时获得思维的解放，在思维解放的同时求得空前的创造力。由于众所周知的原因，我们的教育往往以前者为主，这并没有错，只是我们更需要做的一方面是将技能性课程进行系统化、当代化的转换；另一方面需要将艺术思维、设计理念等这些由"虚"而"实"体现艺术教育的精髓的东西，融入我们的日常教学和艺术体验之中。

在本套丛书实施以前，出于对美术教育和学生负责的考虑，我们做了一些调查，从中发现，那些内容简单、资料匮乏的图书与少量新颖但专业却难成系统的图书共同占据了学生的阅读视野。而且有意思的是，同一个教师在同一个专业所上的同一门课中，所选用的教材也是五花八门、良莠不齐，由于教师的教学意图难以通过书面教材得以彻底贯彻，因而直接影响到教学质量。

学生的审美和艺术观还没有成熟，再加上缺少统一的专业教材引导，上述情况就很难避免。正是在这个背景下，我们在坚持遵循中国传统基础教育与内涵和训练好扎实绘画（当然也包括设计摄影）基本功的同时，向国外先进国家学习借鉴科学的并且灵活的教学方法、教学理念以及对专业学科深入而精微的研究态度，辽宁美术出版社会同全国各院校组织专家学者和富有教学经验的精英教师联合编撰出版了《21世纪全国普通高等院校美术·艺术设计专业"十二五"精品课程规划教材》。教材是无度当中的"度"，也是各位专家长年艺术实践和教学经验所凝聚而成的"闪光点"，从这个"点"出发，相信受益者可以到达他们想要抵达的地方。规范性、专业性、前瞻性的教材能起到指路的作用，能使使用者不浪费精力，直取所需要的艺术核心。从这个意义上说，这套教材在国内还是具有填补空白的意义。

21世纪全国普通高等院校美术·艺术设计专业"十二五"精品课程规划教材编委会

目录 contents

序

第一章 动画短片设计概述

本章要点 》
结合参考资料分析动画短片起源和
与同时代科技与艺术的发展关系。

学习目标 》
掌握动画产生的原理和早期动画的
表现形式。

本章学时 》
4学时。

第一章　动画短片设计概述

第一节 ////// 动画的起源

动画起源于人类用绘画记录和表现运动的愿望，随着人类对运动的逐步了解及技术的发展，这种愿望成为可能，并逐步发展成一种特殊的艺术形式。

早在远古时期，人类就有了用原始绘画形式记录人和动物运动过程的愿望。远古人类各种形式图像的记录，已显示出人类潜意识中表现物体动作过程的欲望。法国考古学家普度欧马在1962年的研究报告中指出，二万五千年前石器时代洞穴画上就有系列的野牛奔跑分析图，这是人类试图用笔（或石块）来捕捉动作的尝试。其他如埃及墓画、希腊古瓶上的连续动作分解图画，也是同类型的例子。达·芬奇有名的黄金比例人体几何图上的四只胳膊，就是双手上下摆动的动作。16世纪西方还首次出现了手翻书的雏形，这和动画的概念也有相通之处。类似的还有古埃及壁画上连续的故事画面，以及我国"马王堆汉墓"中的人物龙凤帛画和敦煌石窟壁画中的佛本生故事等，这些绘画同样透露着人类记录动作和时间的欲望。从上述例子中可以看出，我们的先民们都有用静止画面表现运动的愿望，我们把这种意愿称为"动画意念"。

19世纪末，画已经可以局限地动起来了，还需要一些促使它进步的发明，这就是电影及电影摄影机的发展。这种新的媒体，为动画的进一步实验敞开了大门。1895年，卢米埃尔兄弟首次公开放映电影，一群人能在同一时间看到一组事先拍好的影像。卢米埃尔兄弟发明的"电影机"，放映了著名的《火车进站》《海水浴》等片，将电影带入了新的纪元。电影技术的应用为以后动画的产生创造了物质条件。事实上，动画创作同时汲取了纯绘画的精致艺术以及漫画卡通通俗文化的精神。这种包含前卫精神与通俗文化

的两极特性，一直都是动画吸引人的地方。1906年，法国人埃米尔·科尔运用摄影机上的定格技术拍摄了世界上第一部动画系列影片《幻影集》，它标志着动画电影的正式诞生。此外，他也是第一个利用真人动作和遮幕结合动画的先驱者，因而被奉为当代动画片之父。随着动画片技术的不断成熟，动画创造的艺术观念也逐步确立起来了。美国人温瑟·麦凯和法国人埃米尔·科尔的作品分别代表着动画不同的发展走向。1914年，马凯推出电影史上著名的代表作《恐龙葛蒂》。他把故事、角色和真人表演安排成互动式的情节，一开始恐龙葛蒂随从马凯指示，从洞穴中爬出向观众鞠躬，表演时顽皮地吃掉身边的树，马凯像个驯兽师，鞭子一挥，葛蒂就按照命令表演，结束时银幕上还出现动画的马凯骑上恐龙背，让葛蒂载着慢慢走远。总而言之，在发展多重角色的塑造，结合故事结构和通俗趣味，以及暗示三度空间的画面美学风格上，马凯的努力不可忽视；同时，他也是第一个发展全动画观念的人。而他以一个漫画家专业的素养为动画开辟的路线，也预告了一个美式卡通时代的来临。日后欧美动画艺术家们分别形成两种倾向：一种是强调画面感觉，发挥作者自己的个性，艺术家们把动画当做一种高尚的艺术来潜心追求，这一倾向的动画最后发展为艺术实验短片；一种是以讲故事的方式出现，注重商业效应，这一倾向的动画最后发展为商业性很强的主流动画片。华特·迪士尼是美国主流动画的主要代表。1928年迪士尼创作出了电影史上第一部有声卡通片《蒸汽船威利》，米老鼠开始成为家喻户晓的人物。1932年迪士尼又创作出了世界上第一部彩色卡通片《花与树》。1937年迪士尼拍摄的世界上第一部动画长片《白雪公主》，成功地开启了动画历史的新纪元，为今后迪士尼动画的发展打下了坚实的基

础。此后，迪士尼经历了不同时期的发展，通过经营文化产品理念上的发展研究和在技术上的改进，进而开辟了影院动画的黄金时代，成为主流动画的领军人物，创作出许多脍炙人口的佳作。在"二战"期间，美国的卡通动画不但成为年轻艺术家钟爱的行业，更是最受大众欢迎的娱乐形式。而卡通明星贝蒂布鲁在原画家的精心设计和修饰下，在1932年成为观众心目中的性感象征，声势不亚于好莱坞巨星。迪士尼片厂以艺术的号召为最初成立的目标，但随着片厂制度的建立，经过初期的研究和发展阶段，这个曾经是充满挑战的片厂变得定型化，逐渐走向以观众品位为主的趣味写实风格。到了20世纪50年代初期，更因此发生了其内部艺术家叛离事件，最著名的是约翰·胡布理离开，并成立稍后甚具影响力的"美国联合制片公司"。

这段时间，欧洲动画家的景况和美国大相径庭。除了偶尔零星的活动外，很少能像美国一样发展成动画工业模式。而从美国输入到欧洲的卡通动画片，又使费用较为高昂的本地动画片相形失色。

华纳电影公司动画部在好莱坞卡通界同样占有重要地位，制作出很多风靡一时的卡通片，例如著名的《超人》《兔宝宝》《蝙蝠侠》等片就是出自该公司之手；汉纳·巴贝拉公司是现如今美国电视卡通事业的领军者，比较著名的动画片集有《瑜珈熊》《摩登原始人》等，所出的作品几乎垄断全美的电视卡通市场；此外还有一些其他美国动画公司：蓝天、梦工厂、米高梅、派拉蒙、福克斯等。

第二节 //// 动画片特征

动画片作为一种跨学科的综合性边缘艺术形态，其特征独特。

主要有以下几个方面。

一、具备一定条件的假定；二、鲜明的复合特型；三、简约与夸张；四、适合恰当的幽默。

动画片与电影相比较，剪辑手段更为灵活，表现方式更为随意，影片节奏更为自由。因此，其假定性也更为突出。以梦工场作品《埃及王子》为例，摩西回到王宫后两个祭司的表演段落，因运用了现代杂耍蒙太奇——这种在常规电影中几乎绝迹了的拍摄手法，从而营造了一种更为奇异的动画时空。"各种毫不相干的雕像、怪异符号、光影烟雾以越来越快的速度剪辑在一起，在突兀的运动、骤变的影调以及夸张的造型中经过冲突产生出这些孤立的镜头本身没有的理性的含义，在咒语的音乐中显得神妙莫测。"在动画片中，由于摄影机的镜头是假定存在的。因此在拍摄的角度，摄影机的运动方式，拍摄速度的变化，镜头焦距的更换，光影和色彩的运用方面都变得更易于控制，创作者的主观因素也更为明显。关于摄影机的假定性运动，最具代表性的当属《埃及王子》中兄弟赛马那段表演。影片大量运用了摄影机的飞行运动。"虚拟的摄影机在场景中可以自由飞行运动、在烟雾里穿行，甚至在运动过程中不断改变焦距（比如赛马过程中插入的壁画镜头），其运动轨迹是故事片所无法企及的，——一种假定性极强的超现实的夸张运动。""观众在观赏娱乐性强、故事性强、动作性强的故事片时所产生的快乐是两种：一种是打破平衡、打破规则、产生刺激、产生运动、振奋精神、激发情绪所带来的快乐；一种是满足需要、恢复平衡、恢复秩序所带来的愉悦。"动画的夸张无论是在人物形象的设计，肢体动作的运用或是声音效果的控制以及动、静态场景的设置上，都有所体现。动画中人物形象的设计是夸张的。如迪上尼

动画片《白雪公主》中，皇后扮成的老太婆，双眼占据了整个面部的1/3到1/4，鼻子奇长，下门牙只剩下一颗。这是与现实形象相背离的夸张处理。又如，日本电视动画《灌篮高手》中，时常出现Q版人物造型，人物头身比例大体在1：1左右。这些都是形象夸张的例子。动画片中，人物动作是夸张的。以梦工场作品《埃及王子》为例，摩西杀死监工后的走路姿势便极为夸张。他先抬脚，停顿，再转身奔跑。无论是抬脚的幅度，还是双肩半动的节奏都是人为设定的夸张性的表演。片中人物的声音是夸张的。动画片的特征是遵循一定的影视美学创作欣赏规律的。德国电影理论家、格式塔派心理学家鲁道夫·阿恩海姆（Arnheim，Rudolf）曾指出："视觉不是对元素的机械复制，而是对有意义的整体结构样式的把握。"以人物造型为例，高度简化的形象在动画片中，比在任何一种视听艺术中，都更易于实现。而写实性的细节描绘则因绘制过程的烦琐，且背离"简化"的美学原则，而显得

毫无必要。如在日本电视动画片《樱桃小丸子》中，主人公小丸子的眉毛、嘴唇都被简化成几条浪线，而衣服的纹理以及褶皱也去繁就简，变成简单的几条线。这样，在运动过程中，整体的视觉效果就会变得更为流畅、生动、且富表现力。

而在Flash矢量动画中，由于网络不易传输过大的文件，这种高度的简化原则，通常会表现得更为明显。它通常采用大面积的色块平涂及单线条勾勒来表现人物形象。更有甚者，人物的动作常常也是被简化过的。如"阿贵"系列Flash动画中，人物阿贵的动作无外乎是摇摇身子，动动嘴巴，却成功地传递出诙谐幽默的审美信息。

视知觉完形的另一个主要原则就是"张力"。"观众在观赏娱乐性强、故事性强、动作性强的故事片时所产生的快乐是两种：一种是打破平衡、打破规则、产生刺激、产生运动、振奋精神、激发情绪所带来的快乐；一种是满足需要、恢复平衡、恢复秩序所带来的愉悦。"

第三节 ////// 动画短片剧本写作要点

一、主题的含义和要求

主题就是目的或意义，是创作者将动画短片的各个方面内容组织成一个艺术整体的贯穿性思想观念，是创作者在作品中表达出来的态度、看法、主张、意义和判断。请大家由片种的不同目的出发去思考娱乐性动画片的主题，如《龙猫》《千与千寻》《机器猫》和艺术性动画片的主题，如《many happiness return》《焚烧梦》等。

二、动画短片剧本的题材要求

1. 题材的概念：创作者从现实生活或历史资料中

选取出来构成剧本文本的话语材料。

2. 题材的类别举例：梦幻类、鬼神类、梦境类、情感类等。

3. 题材的要求：题材必须符合表现它的艺术方式的特点，即，具有可视性。创作者必须对这个题材有充分的认识和把握，只有经过主体把握的题材才是"好题材"，才是对你有价值的题材。

三、动画短片剧本的情节

1. 情节的概念

事件，故事和情节。事件指实际生活中发生的原生态的真实事件，它们作为生活素材等待剧作家选择加工；故事指按照时间发展的自然顺序发生和展开的事件，更多的偏重于不加文饰的原生自发状态；情节

和叙述则侧重人为因素，叙述是指对故事的讲述（讲故事的方式，包括叙述模式，叙述策略等）情节是强调故事之间的因果联系，其中包含了明显的人工组织痕迹。比方："国王死了，然后王后也死了。"是故事。"国王死了，王后也伤心而死。"则是情节。故事可以只有一个，但是关于这一故事的叙述和题材处理可以多种多样。

2. 情节的组成部分

情节在构成上，可以看做几个部分组合而成的叙事体。

中国古典文论提出作文要讲究"起，承，转，合"；现代戏剧理论则倾向于把一部叙事体分为开端、发展、高潮和结局四个部分。

值得注意的是，以上四分法是叙事情节的特征而不是生活事件的特征，它不仅显示为一种自然的时间序列，而且体现了一种内在的因果逻辑。

a. 开端。开端的基本任务就是如何把观众尽快引入叙事的过程中去。首先，必须交代故事发生的时间、地点、历史背景和时代特色，常靠人物、语言动作来加以体现。其次，开端必须交代人物和人物关系。

b. 发展。在发展部分，开端中已经出现的人物性格，人物关系以及矛盾冲突要进一步展示和深化，这就是发展部分的基本任务。深入刻画人物性格是情节发展部分的基本任务之一。除了充分刻画人物性格，发展部分的另一个基本任务就是将在开端部分已初露端倪的矛盾冲突推向深入，经由几起几落的反复酝酿，终于势在必发。

c. 高潮。高潮是剧本中各种矛盾冲突纠结在一起，各方面的危机都纷至沓来，终于酿成各种力量短兵相接的总较量，危机得到解决或强有力的缓冲。高潮部分一定要充分蓄势，逐步积累能量，琐碎的矛盾摩擦不断汇合，细小的波浪逐渐升级，最后掀起大波澜，冲突不可阻挡。

高潮的要求：不论哪种高潮，都必须具备统一整体情节的能力。高潮是主题在事件中的体现。高潮必须和开端，发展部分的每一条情节线相统一。

d. 结局。结局应该体现整段情节发展叙事流程的自然归宿，是高潮戏过去的尾声，它介绍事件的最后结果，人物命运的归宿。结局同样要求在动作中完成，讲究含蓄、深致，出其不意又要干净利落，不能拖泥带水。

结局的两种类型：1. 封闭式。2. 开放式。封闭式结局：开端和结局形成一个闭锁式的叙事段落（矛盾在最终得到解决）。传统封闭式结局走向极端，往往导致太重的人工雕琢痕迹。开放式结局：是对封闭式结局的一种反拨，纪实性电视剧常常采用开放性结局，强调一种叙事与生活的连续性（矛盾向新的方向转化）。

四、动画剧本编写分析

当我们创作一个动画前首先要做的是剧本创作与选题构思。选题作为最重要的方面需要考虑得很多，例如题材的类型可分为古典、现代、成人、少儿等等；题材的表现形式可分为抒情浪漫、童话梦幻、惊险悬疑，等等。

选题的来源分为改编漫画剧本和原创动画剧本。

改编漫画剧本：把一本现成的有趣出名的小说或漫画作品改成动画片剧本进行绘制拍摄，在美国和日本较多见。比如：《超人》《灌篮高手》《圣斗士星矢》等。

原创动画剧本：由动画导演或其他对创作动画片有兴趣的人自己编写故事。国内多采用此类，比如：《喜羊羊与灰太狼》《秦时明月》等。

动画片是一种高度假定性的电影艺术，它以绘画或其他造型艺术形式来塑造人物和构建环境。画面常用夸张、变形等形式，人物多有诙谐幽默的语言行为。在动画片的剧本中，所有的场景变化和人物动作及感情都需要加以客观准确的描述，以便使导演、美

术设计和原动画的绘制有所依据。所以好的动画片剧作家并不多见。

那么我们根据梦幻、鬼神、梦境三类简要地分析一下动画脚本的构成。

1. 梦幻类动画分析

分析梦幻型的动画作品，最具代表性的就是日本的宫崎骏创作的作品。宫崎骏可以说是日本动画界的一个传奇，可以说没有他的话，日本的动画事业会大大的逊色。他是第一位将动画上升到人文高度的思想者，同时也是日本三代动画家中，承前启后的精神支柱人物。

《龙猫》是吉卜力工作室于1988年推出的一部动画电影，由宫崎骏所执导。电影描写的是日本在经济高度发展前存在的美丽自然，那个只有孩子才能看见的不可思议世界和丰富的想象，因为唤起观众的乡愁而广受大众欢迎。

整个故事分为两条线索：第一条线索讲述也就是本片的主线讲述的几个比较大的段落是"到新家"、"小梅发现龙猫"、"等车再遇龙猫"、"种子发芽"、"找寻妹妹"以及"看妈妈"这几个，记录了姐妹与龙猫门的相识过程。另一条线索也就是本片的副线，影片剧本一直将"渴望团聚、怀念母亲的思念之情"作为情绪的驱动力量，潜伏在叙事当中，通过一些小信号、小细节来提醒观众。母亲身体的变化作为剧情叙事的一个重要转折点，使两条平行发展的线索得以交融。

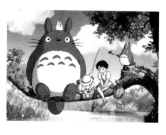

宫崎骏自评本片"我无法制作那种杀掉反派的电影，虽然大家都爱看，可我做不出来。我认为孩子们在3、4岁时，只需要看

《龙猫》就行了。这是一部非常单纯的影片。我希望拍这样一部电影，有一个怪物住在隔壁，但是你却看不到它。就好比你走入森林中，能够感觉到有什么东西存在一样。你不知道是什么，而它确实存在。

在日本海外方面的评价；美国芝加哥太阳报的知名影评人罗杰·埃伯特将《龙猫》列入伟大电影的名单之一，并称它是"个人最爱的宫崎骏手绘动画之一"。而英国导演泰瑞·吉连更将《龙猫》评为史上最佳50部动画电影里的首位。《纽约时报》的Stephen Holden则描述《龙猫》是"看起来非常华丽"，并相信这部动画"散发着魔法"时是"非常迷人的"。然而，即使有这些正面评价，他认为这部电影有太多僵硬与机械式的对白。

2. 鬼神类动画分析

鬼神类的动画在这里我们着重分析一下国产经典长篇代表作《天书奇谭》。

20世纪80年代的动画片种类很多，但更重要的是内容和艺术性都很好，而且别有特色。正如《天书奇谭》的整个场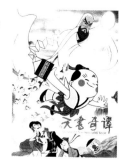景，人物的造型设计，很好地继承了中国传统装饰绘画的特色，整个影片也充分运用许多民族的东西，赏心悦目。1983年的《天书奇谭》是中国第三部动画长片。是迄今为止美影厂六部经典动画长片中唯一一部具有原创情节的动画。作为一部长篇动画，《天书奇谭》情节曲折，充满悬念。

《天书奇谭》也是运用传统的戏剧叙事结构，根据主人公蛋生的命运形成线形的发展趋势。蛋生在戏剧中是善的代表，狐狸精是恶的代表。蛋生与狐狸精为天书争夺的冲突关系是明显的，而袁公与玉帝之间违反天条的冲突关系是暗的。在这两条线索中又展开了很多的小矛盾，环环相扣，形成因果链，具有很强的连贯性。狐狸精要阴谋窃去天书，勾结官府，祸

害百姓。蛋生追索天书，与狐狸精多次斗法。这便形成一个很强的因果关系，天书被盗，蛋生也一定要索回，之间必定会有激烈的争斗。给人一种既能想到下一步的发展，但又会有出乎意料的偶然。县太爷的贪心导致他戏剧性地有了很多爸爸；知府大人的贪色导致他生命的消失；蛋生被从天上扔下来，掉进井里，却又救了小和尚。这种给人以偶然感觉的情节设置，使故事的发展更有意思。

3. 梦境类动画分析

《千年女优》是日本青壮派动画名家今敏一鸣惊人的动画作品。这部影片讲述了电影公司老板和摄影师，采访了30年前突然引退的女星藤原千代子在梦境与真实间来回穿梭。作为战后的一代巨星，千代子历经日本战国、

幕府、大正、昭和等大时代，踏遍千山万水，寻找初恋情人，然而，那位梦中情人早已在大战期间逝世。毫不知情的千代子，多年来承受着苦恋的折磨。或许正因为这份日式的浪漫和凄美，《十年女优》在日本和国际上屡获大奖，亦吸引了Dream Works破例买下版权在美国发行了该片。

该片的场景和时空转换比较复杂，贯穿整个故事的是一把钥匙，采用了倒叙的叙事手法，完整的讲述了千代子由于一把失而复得的

钥匙而勾起的回忆。该片的叙事风格完整统一，采用倒叙的手法独特又富有节奏感，有别于普通的平铺直叙，形成了自己独特的风格。精彩、流畅、情节紧凑又自然地抒发了感情。

第四节 ///// 国际优秀动画短片及制作机构介绍

一、美国皮克斯动画公司

皮克斯动画工作室(Pixar Animation Studios)，于1986年正式成立，至今已经出品11部动画长片和19部动画短片。可以称为是一家继迪士尼公司之后，对动画电影历史影响最深远的公司。公司于2006年被迪士尼收购，成为其全资子公司。

1984年，约翰·拉塞特(John Lasseter)离开了工作多年的迪士尼，加入了卢卡斯影业旗下的工业光魔公司。同年，约翰·拉塞特开始创作自己的第一部3D短片《安德列与威利的冒险》。

1986年2月3日，卢卡斯电影公司旗下工业光魔公司的电脑动画部被史蒂夫·乔布斯 (Steve Jobs) 以500万美元收购，正式成为独立制片公司——皮克斯。

需要说明的是，卢卡斯电影公司最早的要价为1500万美元，且另外还需要1500万美元的投资。这个要价太高，以至于没有人肯买下这家公司。史蒂夫·乔布斯第一次出价即为500万美元，但没有谈成。1985年圣诞节前夕，乔布斯再次出价500万美元，这一次，卢卡斯电影公司接受了。这时距离他们将这个团队公开向市场展示已经过去了13个月。除了500万美元，乔布斯还拿出了500万美元作为新公司投入资本的第一期款项。自1979年便在卢卡斯公司电影动画部担任副总裁的埃德·卡特穆尔(Ed Catmu ll)，被任命为皮克斯的共同创办人和技术总主管。这时，皮克斯共有员工44人。

1987年，皮克斯的短片

《顽皮跳跳灯》获得奥斯卡最佳动画短片提名，并获得旧金山国际电影节电脑影像类影片第一评审团奖——金门奖。这部短片也是皮克斯制作的第一部动画短片，片中的主角就是后来成为皮克斯象征的跳跳灯，它可以让我们联想到很多含义：孜孜不倦的工作、勇于实践的风格、左右逢源的灵感以及不墨守成规的个性……

1988年，短片《独轮车的梦想》获得旧金山国际电影节电脑综合影像奖以及奥地利Prix Ars Electronica电影节的金尼卡斯奖。

1989年，皮克斯自主开发的程序RenderMan正式启用。同年，皮克斯为纯果乐(Tropicana)果汁做了第一个商业广告：《一觉醒来》。动画短片《锡铁小兵》赢得了奥斯卡最佳动画短片奖、第三届洛杉矶国际动画节一等奖以及美国电影协会蓝带奖。这是第一部获得奥斯卡奖的动画短片，也是《玩具总动员》系列的创意来源，影片以一个玩具的视角去观察它们的主人：孩子。在它们看来，这些孩子简直就是魔鬼！

1990年，皮克斯乔迁至加州波特里奇蒙的独层办公楼。在这里皮克斯创作了几组广告片：其中包括为加州彩票制作的"跳舞的卡片"，为大众汽车制作的"La Nouvelle Polo"，以及为人寿保险公司制作的"婴儿"，等等。动画短片《小雪人大行动》获得西雅图国际电影节最佳短片奖和巴塞罗那的巴达洛纳电影节最佳动画奖。

1991年5月，皮克斯迈出了具有历史意义的一步，与娱乐巨匠迪士尼结为合作伙伴。从1937年的《白雪公主》到2002年的《星银岛》一直稳居动画霸主地位的迪士尼创造了一部又一部经典动画片。这些片子都是手绘的，但电脑迟早会融入动画的创作领域。于是，皮克斯与迪士尼签订了制作三部电脑动画长片的协议，由迪士尼负责发行。同年，皮克斯为芝麻街拍摄的节目赢得了伦敦电脑动画竞赛最佳影片奖。

1992年，由皮克斯研发小组开发的电脑辅助制作系统(CAPS)获得奥斯卡金像奖的科学工程金像奖。

1993年，在拍摄了9组广告后，皮克斯为IBM制作了企业标志。RenderMan程序研发小组也获得了奥斯卡金像奖的科学工程金像奖。

1994年，为派拉蒙电影公司制作了企业标志。

1995年，皮克斯股票上市。同年11月22日(感恩节)，皮克斯制作的世界上第一部全电脑制作的动画长片《玩具总动员》在全美上映（由迪士尼发行）。影片以1.92亿美元的票房刷新了动画电影的纪录，成为1995年美国票房冠军，在全球也缔造了3.6亿美元的票房纪录，还为导演约翰·拉塞特赢得了奥斯卡特殊成就奖。该片的巨大成功还促成了一件事情，皮克斯的老板史蒂夫·乔布斯因为此时坐拥10亿美元的身价，被濒临倒闭的苹果公司请了回去，恳求这位元老重整河山。乔布斯欣然应允（IPod 就是乔布斯回归苹果后的杰作）。由于角色深入人心，约翰·拉塞特决定拍摄续集。

《玩具总动员》被称为继《米老鼠》赋予动画片声音、《白雪公主》赋予动画片色彩后，动画技术的第三次飞跃——赋予动画片3D！

1996年，约翰·拉塞特获得奥斯卡特殊成就奖，《玩具总动员》获得奥斯卡最佳配乐(音乐喜剧类)、最佳主题曲、最佳原著剧本提名，同年还获得金球奖音乐喜剧类最佳影片及最佳主题曲提名。

1997年，皮克斯与迪士尼达成进一步协议，决定强强联手共同制作五部动画长片。6月，皮克斯扩大编制，员工增加到375名，办公场所扩至2层。同年，皮克斯发行短片《棋逢敌手》，该片在动画角色的皮肤及服装材质上有了很明显的改进。

1998年11月27日，迪士尼与皮克斯合作的第二部电脑动画长片《虫虫危机》上映。《虫虫危机》在北美共有1.63亿美元进账，全球票房为3.62亿美元，击败了同期推出的梦工厂《蚂蚁雄兵》，成为当年动画长片票房冠军。同年，《棋逢敌手》获得奥斯卡最佳动

《玩具总动员》

《玩具总动员2》

《海底总动员》

画短片奖，皮克斯研制的 Marionette 3-D 动画系统和数位绘图技术获得奥斯卡科学工程奖。

1999年11月24日，世界上第一部完全数码制作的电影《玩具总动员2》上映，在美国、英国、日本等地先后打破首映周票房纪录。这部迪士尼与皮克斯合作的第三部电脑动画长片的内容及人物都接续《玩具总动员》。凭借《玩具总动员2》2.45亿美元票房的佳绩，导演约翰·拉塞特与斯皮尔伯格、詹姆斯·卡梅隆等并称为好莱坞最会赚钱的十大导演。同年，《虫虫危机》获得格莱美最佳电影电视演奏配乐奖和奥斯卡音乐喜剧类最佳配乐提名，Pixar Vision 获得奥斯卡技术成就奖。

2000年，皮克斯搬迁至加州 Emeryville 的新办公楼。同年，《玩具总动员2》获得金球奖音乐喜剧类最佳影片奖、最佳原创歌曲；格莱美最佳电影电视歌曲奖及最佳儿童音乐专辑奖；奥斯卡最佳原创歌曲奖。

2001年11月2日，迪士尼与皮克斯公司合作的第四部电脑动画长片《怪物公司》上映。10天就突破了一亿美元大关，成为影史上最快破亿的动画片，也是当时全球排名第二的高收入动画电影（仅次于迪士尼1994年的《狮子王》）。同年，执行副总裁约翰·拉塞特与皮克斯签下10年专任契约。皮克斯再次扩大编制，员工增加至600名。RenderMan 影像设计系统获得奥斯卡技术奖，约翰·拉塞特获得美国电影协会颁发的荣誉学位。

2002年，皮克斯再获殊荣，美国制片协会为表彰其在开发新媒体新技术方面的成就，特颁发Vanguard奖。

2003年5月30日上映的《海底总动员》是迪士尼与皮克斯公司合作的第五部电脑动画长片。皮克斯刷新纪录的速度着实让人吃惊，在短短8天的时间内票房冲破一亿美元，刷新了《怪物公司》的票房神话；上映两周后，其票房已经高达1.43亿美元，最终以3.4亿美元的全美票房打破了《狮子王》保持的3.285亿美元的动画片最高票房纪录，荣膺当时全美最卖座的动画片。皮克斯正在挑战一个新高度，那就是不再靠物理仿真技术吸引观众，而是超越以往电脑动画中以技术挂帅的原始阶段，回归到靠内容题材的升华和剧情的内在含义为主旨的制作模式，将神奇的电脑技术与传统的人性理念相结合，创造出感人至深的动画故事。凭着《海底总动员》的傲人成绩，皮克斯正考虑修改与迪士尼的协议。假如负责发行的迪士尼无法满足他们的要求，皮克斯就将寻找其他合作伙伴。

2004年11月5日，皮克斯继以《超人总动员》创下电影史上最卖座动画片纪录后又更上层楼，挑战以真人为主角的超高动画技术，更值得一提的是《超人总动员》是皮克斯历史上第一部"动作片"，也是皮克斯第一次用电脑挑战超级英雄的故事。同年，《超人总动员》获得奥斯卡最佳动画长片奖。

2006年1月23日，美国第二大媒体巨头迪士尼公司董事会授权CEO罗伯特·伊格以每股59美元、总出价74亿美元的赠股方式收购皮克斯动画公司，此举花费了迪士尼13%的股票，而皮克斯的老板史蒂夫·乔布斯也因此拥有迪士尼6.05%的股票，成为迪士尼最大的个人股东，皮克斯也正式成为迪士尼公司的一部分。

2006年6月9日，推迟半年多的《汽车总动员》终于上映，正值皮克斯成立20年。该片由约翰·拉塞特和李·昂克里奇共同执导。由于采用新的"光线跟踪"技术，导致制作时间大大增加，但这也使皮克斯的制作水平更上一层楼。同年，《超人总动员》获得奥斯卡最佳动画长片和最佳音效编辑奖以及安妮奖包括最佳动画长片在内的10个奖项。

2007年6月29日，《料理鼠王》在美国上映，本片导演为曾执导过《超人特攻队》的布拉德·伯德。影片上映后大受欢迎，周末3天的收入就达4720万美元，力压布鲁斯·威利斯的《虎胆龙威4》，夺得周末冠军头衔。

2008年6月27日，《机器人总动员》上映了，两个机器人的纯洁感情，在首映日就吸引了2310万美元入账，周末3天的票房更有6310万美元。而在烂番茄网站的好评度达到97%，IMDB的评分也有8.5分，本片还尝试把真人表演放进动画。同年，《料理鼠王》获得奥斯卡奖、安妮奖以及金球奖的最佳动画长片奖项。

2009年5月29日，皮克斯的第十部电影——《飞屋环游记》上映，这是戛纳电影节首部动画开幕影片，也是皮克斯的首部3D影片。本片在烂番茄和IMDB上取得较高的评价。同年，《机器人总动员》获得奥斯卡和金球奖的最佳动画长片奖。

2010年6月18日，与上一部玩具系列片相隔11年的《玩具总动员3》上映，这是皮克斯首部在3D和IMAX影院同时上映的影片。对纯洁童年的美好回忆，使其票房创下了动画史的最高纪录(全球票房超10亿美元)，内容更是达到新高度。同年，《飞屋环游记》夺得奥斯卡最佳配乐和最佳动画长片奖。

历年票房

【玩具总动员】(Toy Story)，1995年11月22日上映。IMDB评分：8.2

预算金额：$30,000,000

美国首映：$29,140,617

美国票房：$191,796,233

海外票房：$170,162,503

全球票房：$361,958,736

【虫虫危机】(A Bug's Life)，1998年11月27日上映。IMDB评分：7.3

预算金额：$45,000,000

美国首映：$33,258,052

美国票房：$162,798,565

海外票房：$200,600,000

全球票房：$363,398,565

【玩具总动员2】(Toy Story 2)，1999年11月24日上映。IMDB评分：8.0

预算金额：$90,000,000

美国首映：$57,388,839

美国票房：$245,852,179

海外票房：$239,876,603

全球票房：$485,728,782

【怪物公司】(Monsters, Inc.)，2001年11月2日上映。IMDB评分：8.0

预算金额：$115,000,000

美国首映：$62,577,067

美国票房：$255,873,250

海外票房：$273,100,000

全球票房：$528,973,250

【海底总动员】(Finding Nemo)，2003年5月30日上映。IMDB评分：8.2

预算金额：$94,000,000

美国首映：$70,251,710

美国票房：$339,714,978

海外票房：$528,179,000

全球票房：$867,893,978

【超人总动员】(The Incredibles)，2004年11月5日上映。IMDB评分：8.1

预算金额：$92,000,000

美国首映：$70,467,623

美国票房：$261,441,092

海外票房：$370,001,000

全球票房：$631,442,092

【汽车总动员】(Cars)，2006年6月9日上映。IMDB评分：7.9

预算金额：$120,000,000

美国首映：$60,119,509

美国票房：$244,082,982

海外票房：$217,900,167

全球票房：$461,983,149

【料理鼠王】（Ratatouille），2007年6月29日上映。IMDB评分：8.1

预算金额：$150,000,000

美国首映：$47,027,395

美国票房：$206,445,654

海外票房：$417,277,164

全球票房：$623,722,818

【机器人总动员】(WALL·E)，2008年6月27日上映。IMDB评分：8.5

预算金额：$180,000,000

美国首映：$63,087,526

美国票房：$223,808,164

海外票房：$308,700,000

全球票房：$532,508,164

【飞屋环游记】(Up)，2009年5月29日上映。IMDB评分：8.4

预算金额：$175,000,000

美国首映：$68,108,790

美国票房：$293,004,164

海外票房：$438,338,270

全球票房：$731,342,434

【玩具总动员3】(Toy Story 3)，2010年6月18日上映。IMDB评分：8.8

预算金额：$200,000,000

美国首映：$110,307,189

美国票房：$406,155,373

海外票房：$606,400,000

全球票房：$1,012,555,373（截至2010年9月2日）

【汽车总动员2】(Cars 2)，2011年6月24日上映。

【勇敢】(Brave)，2012年6月15日上映（暂定）。

【怪物公司2】(Monsters, Inc. 2)，2012年11月2日上映（暂定）。

所获奖项

动画长片

皮克斯的动画长片都采取了迪士尼发行、皮克斯制作的方式进行。

1995年 玩具总动员（Toy Story）

1996年 获得安妮奖（ASIFA-Hollywood Annie Awards）的杰出动画长片（Outstanding Animated Feature）、导演、制片、剧本等七项大奖；金球奖音乐和喜剧类最佳影片提名、最佳原创音乐（You've Got A Firends in Me）提名以及三项奥斯卡提名。

1998年 虫虫危机（A Bug's Life）

1999年获得格莱美电影、电视及其他媒体类最佳配乐奖；奥斯卡最佳音乐和喜剧剧本提名；安妮奖最佳动画长片、导演、制片和编剧提名。

1999年 玩具总动员2（Toy Story 2）

历史上第一部完全数字化的电影，也是第一部续集收入超过第一集的动画电影。

2000年获得奥斯卡最佳原创歌曲提名；金球奖音乐及喜剧类最佳影片奖、最佳原创歌曲提名；格莱美电影、电视及其他媒体类最佳歌曲奖（Best Song Written），最佳儿童音乐专辑奖以及两项提名；包括动画长片奖在内的六项安妮奖。

2001年 怪物公司（Monsters, Inc.）

2002年获奥斯卡最佳歌曲奖、最佳动画长片提名、最佳音乐剪辑提名和最佳配乐提名。

2003年 海底总动员（Finding Nemo）

2004年，横扫安妮奖；奥斯卡最佳动画长片奖、最佳原创剧本提名、最佳配乐提名和最佳声音剪辑提名；金球奖音乐及喜剧类最佳影片提名。

2004年 超人总动员（The Incredibles）

2005年获得奥斯卡最佳动画长片奖和最佳声音剪辑奖；包括最佳动画长片在内十项安妮奖；金球奖音乐及喜剧类最佳影片提名。

2006年 汽车总动员（Cars）

全球票房达4.3亿美元。

2007 料理鼠王（Ratatouille），2007年6月29日在美国上映，是皮克斯最受好评的影片之一。

2008年 Wall-E，Andrew Stanton 导演。

2009年 Up，Pete Docter 导演。

2010年 玩具总动员3，原本由迪士尼独立制作，后来约翰·拉塞特加入迪士尼后决定亲自挂帅，并重新进行该片的前期制作，原配音演员汤姆·汉克斯和提姆艾伦也将加入配音阵容。

动画短片

1984年 The Adventures of André & Wally B.

1986年 顽皮跳跳灯（Luxo Jr.）

1987年在旧金山国际电影节上获计算机成像组的金门奖（Golden Gate Award）第一名。

1991年获得伦敦计算机动画竞赛的长片及短片类奖；第六届国际计算机动画竞赛戏剧类一等奖。

1987年 独轮车的梦想（Red's Dream）

1988年在旧金山国际电影节上获计算机成像组的金门奖: Best of Category.

1988年 锡铁小兵（Tin Toy）

1989年获得奥斯卡最佳动画短片奖；第三届洛杉矶国际动画节电脑动画（Computer-Assisted Animation）一等奖；美国电影录像协会（American Film and Video Association）Blue Robbin奖。

1989年 小雪人大行动（Knick Knack）

1990年获得西雅图国际电影节Golden Space Needle奖的最佳短片奖；巴塞罗那的Badalona电影节上获得Animation Competition的第一名。

1997年 棋逢对手（Geri's Game）

1998年获奥斯卡最佳动画短片奖；安妮奖动画短片类杰出成就奖。

2000年 鸟鸟鸟（For the Birds）

2002年获奥斯卡最佳动画短片奖。

2002年 大眼仔的新车（Mike's New Car）

2003年获奥斯卡最佳动画短片提名。

2003年 跳跳羊（Boundin'）

2004年获安妮奖最佳动画短片奖；奥斯卡最佳动画短片奖提名。

2005年 小杰克的攻击（Jack-Jack Attack）

2005年 许愿池（One Man Band，也翻译成一人乐队）

2006年 Lifted，将在料理鼠王（Ratatouille）片前放映。

2006年 Mater and the Ghostlight，基于汽车总动员创作，将在汽车总动员DVD中出现。

2007年 The Extra

企业文化

皮克斯最著名的企业文化就是"以下犯上"，确切地说，在创作领域，皮克斯内部完全没有"上下"的概念。看过《怪物公司》DVD花絮的朋友一定非

常羡慕皮克斯的工作环境，那里好比一个"娱乐无极限"的大型游乐园，到处都是稀奇古怪的玩具和稀奇古怪的员工，任何一个普通动画师都可以提出创意供大家讨论。当地报纸称此处为"前青春期的天堂，连自助餐厅里都在招待好玩的食品，普通员工会很高兴地告诉老板怎样做才最好"。《海底总动员》的导演安德鲁·斯坦顿也曾经说："什么中层、部门、领导，这些词我们统统没有，这就是我们独一无二的地方。"

一个在动画历史上闪现光芒不亚于迪士尼的公司就此结束其传奇般的历史，可以说它实现了一个不可能的任务——超越迪士尼，但是它凭借精彩的创意和先进的技术成功了。虽然它结束了作为独立公司的历史，但是其精神依然在不同的地方延续。

创意团队

皮克斯一向坚持创造属于自己的故事和人物，而不是照搬老旧的童话或畅销的书籍，正如《海底总动员》的导演安德鲁·斯坦顿所说："原创故事是制作动画电影过程中最困难的事情，至少我们这样认为。但是你一旦完成了这一项，那种满足感也是其他工作所无法企及的。"

皮克斯的创意团队由约翰·拉塞特领导。在他的指导下，皮克斯创建了一个包括高级动画师、故事部和艺术部的团队。这个团队负责为所有皮克斯的电影提供创意，并写出来。皮克斯致力于雇佣那些有优秀表演才能的人才，他们能让看起来死气沉沉的角色活起来，因为他们有着自己独特的思维方式。为了吸引和留住这些人才，皮克斯创办了皮克斯大学(Pixar University)，它给新的和现有的动画师们教授为期三个月的课程。另外，皮克斯还拥有一个完备的制作团队，它让公司有能力控制好各部电影的进度。皮克斯已经成功地扩大了制作团队的编制，所以多部电影可以同时制作。

核心集团

皮克斯一般每年推出一部动画长片，根据创意团队的好点子导演这些影片的导演们，大部分来自其所谓的"核心集团"，包括约翰·拉塞特、安德鲁·斯坦顿、皮特·多科特、布拉德·伯德、李·安魁克等成员。

约翰·拉塞特 男，生于1957年1月12日，美国加利福尼亚州好莱坞。

约翰·拉塞特，皮克斯动画工作室和华特·迪士尼动画制片厂首席执行官，很多人把他看做"当代的华特·迪士尼"。拉塞特是一位动画导演，皮克斯开山的三部影片都是他执导的。

安德鲁·斯坦顿 男，生于1958年1月13日，美国马萨诸塞州波士顿。

安德鲁·斯坦顿执导过《海底总动员》(Finding Nemo)和《机器人总动员》(WALL·E)，在票房和口碑都有不错的收获。目前他正忙于他的第一部真人影片《火星上的约翰·卡特》(John Carter of Mars)。

皮特·多科特 男，生于1968年8月10日，美国明尼苏达州布鲁明顿。

皮特·多科特是早期就来到皮克斯的导演之一，他执导的《怪物公司》(Monsters Inc.)和《飞屋环游记》(Up)，都是感人至深的影片。

布拉德·伯德 男，生于1957年9月11日，美国蒙大拿州卡利斯。

贝尔·布拉德·伯德凭借《料理鼠王》(Ratatouille)和《超人总动员》(The Incredibles)两次荣获奥斯卡。他即将执导皮克斯第一部真人电影《1906》。对于真人影片他还是个新手，他仅有的一次真人执导经验是1987年的电视剧《幻海魔踪》(Amazing Stories)的一集。

李·安魁克 男，生于1967年8月8日，美国俄亥俄州。

克里夫兰·李·安魁克在皮克斯一直作为"默默无闻"的副导演或编辑，直到他执导的《玩具总动员3》(Toy Story 3)在2010年上映，而该片一上映就获得了较高的评价。

迪士尼情

自从1937年的《白雪公主和七个小矮人》(Snow White and Seven Dwarfs)上映后，动画电影开始成为人们的生活中最普遍的一种娱乐方式。而后陆续发行的

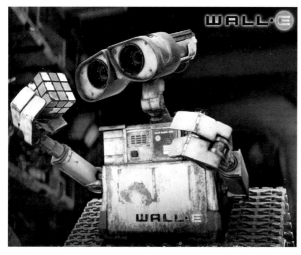

许多动画电影，更加奠定了迪士尼的二维动画霸主地位。但是传统手绘动画费时费力，总有一天要变革……

1991年5月，皮克斯与迪士尼公司签约，开始13年的合作。在合作期间，由皮克斯制作、迪士尼发行了6部电影，每一部动画电影都横扫美国本土和全球票房，为迪士尼和皮克斯带来了巨大的财富和荣誉。

2003年开始，双方开始商讨续约问题，由迪士尼继续全权发行后者制作的动画。

《海底总动员》取得了卓越的票房成绩后，皮克斯的老板兼CEO史蒂夫·乔布斯越来越不满于迪士尼。根据双方1997年签署的合同，皮克斯与迪士尼平均分摊动画片制作的成本和利润，而迪士尼还获得一笔额外的电影发行费。皮克斯希望在新合同中独享动画片的发行利润，只给予迪士尼约10%的发行费用。同时皮克斯还要求迪士尼在电影发行5年后将发行权交还给皮克斯，并放弃对双方在过去几年合作拍摄的动画片的所有权。这意味着未来迪士尼公司只向皮克斯出租其庞大的发行网络，获得小部分利润，因此遭到迪士尼公司前任老板兼CEO迈克尔·艾斯纳的拒绝（前者称电脑动画做出来的人物"很可怜"，后者称迪士尼拍的续集"很丢脸"）。

2004年，新兴动画帝国皮克斯和老牌传统媒体帝国迪士尼之间的商业矛盾开始愈演愈烈。同年1月，双方在几番谈判后都未能达成协议。原有合约在2004年年底到期，双方终止合作，分道扬镳。

之后，传言皮克斯开始寻找新的合作发行伙伴，而迪士尼的长篇动画部也推出了自己的电脑动画形式的电影《四眼天鸡》，并发行了一些其他工作室制作的动画片，更表示自己正在独立制作《玩具总动员3》。

2005年10月，迪士尼新任CEO罗伯特·艾格上任（就职时宣称复兴迪士尼的动画实力将是他的首要任务），开始与皮克斯进行积极地接触（由于皮克斯的CEO史蒂夫·乔布斯同时是苹果电脑公司的CEO，所以从2005年到现在，可以看见三家公司的合作频繁，如在苹果的iTunes音乐店中出售迪士尼旗下的电视节目）。同时传出史蒂夫准备将皮克斯出售的消息，立刻也出现了迪士尼会收购皮克斯的传言，但当时很多评论人士都认为迪士尼收购皮克斯的可能性几乎为零。而就在2006年1月26日，迪士尼正式对外宣布收购皮克斯。2006年5月5日经两家公司的股东批准，协议正式生效，皮克斯正式成为迪士尼的全资子公司，两家公司终于再续前缘。

随着本次收购活动，史蒂夫·乔布斯以独立董事的身份进入迪士尼董事会，成为迪士尼最大的股东。原皮克斯总裁埃德·卡特穆尔成为新工作室的总裁，直接面对罗伯特·艾格和迪克·库克（迪士尼影视制

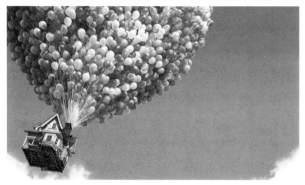

作公司主席）；原皮克斯执行副总裁约翰·拉塞特出任新工作室的首席创意官迪士尼幻想工程（负责设计全球的迪士尼乐园以及迪士尼公司的部分建筑）的首席创意顾问。而《玩具总动员3》的制作也转入皮克斯自己的门下。

二、日本吉卜力动画公司

吉卜力工作室

在1984年《风之谷》上映之后，不论是票房表现或影片的水准方面均获得了相当大的成功，于是，在德间书店的支持下，1985年，吉卜力工作室成立了。同年，吉卜力开始制作《天空之城》，自此以后，吉卜力工作室成为一个专为宫崎骏和高畑勋制作动画的工作室。

"吉卜力（GHIBLI）"这个名字事实上本意是指"撒哈拉沙漠上吹的热风"，在第二次世界大战的时候，意大利空军飞行员将他们的侦察机也命名为"吉卜力"。宫崎骏是个飞行器狂，当然也知道这件事，于是决定用"吉卜力"作为他们工作室的名字。而在这个名字的背后，还有一层含义，也就是希望这个工作

室能在日本动画界掀起一阵旋风。

吉卜力工作室是一个相当特殊的团体，不论在日本国内或是国际间都是一样。因为吉卜力工作室原则上只制作由原著改编、剧场放映用的动画。由于制作剧场版的动画必须冒相当大的票房风险，所以一般的工作室通常都以制作TV版动画为主，虽然偶尔会制作一些剧场动画，但是大多数也是由著名的TV版动画改编而成的（附带说一句，日本平均每周制作超过40部的TV版动画）。

吉卜力的历史

30年前，名叫宫崎骏和高畑勋的两个年轻人相遇了。那时他们一起在一个叫"东映动画"的工作室里工作。这个工作室原本也是只制作电影动画的，但是在时代潮流的影响之下，他们无可选择地还是做了一部TV的动画《阿尔卑斯山的少女》，于1974播出，由宫崎骏制作，高畑勋导演。这部卡通在全世界都广受欢迎。

然而，在制作这部卡通的同时，宫崎骏和高畑勋逐渐领悟到，通过电视版这种制作时间和成本都大受限制的动画形式，是没有办法达到表现他们心中真正追求的境界的。他们所追求的，是纯粹而高品质的动画，是能真正深入人心、刻画人们生命中喜悦与悲伤的动画。这一股信念，正是他们在《风之谷》成功之后，毅然成立吉卜力工作室的根本动机。他们的理想，是将全部精力都灌注在他们的每一部作品之中，绝不牺牲品质向有限的时间和预算妥协。每一部作品都将由宫崎骏和高畑勋制作导演，一切的指示都由导演来下达，导演的决定拥有最高的优先权。吉卜力工作室这十年以来，一直都坚持着这样的理念，而这可说是宫崎骏和高畑勋这两位出类拔萃的导演和全工作室人员努力的成果。

吉卜力工作室的成员们，从来都没想过这个工作

室竟然能一直存活到现在。"我们制作一部电影，如果它成功了，就再做下一部。如果失败了，那这个工作室就得结束生命。"吉卜力成员们当初就是抱着这样的心态出发的。为了使风险减到最低，他们没雇用半个全职的工作人员。在制作一部影片的时候，他们会招募70个左右的人员组成小组，当电影完工之后，小组即自动解散。他们工作的地方，就只有位于东京市郊一间房子中的一层楼而已，而且还是租来的。一切的管理决策都由高畑勋一手包办，在他的良好经营之下，吉卜力工作室才得以顺利地完成《天空之城》的制作，并在1986年上映，成功地吸引了78万名观众到电影院观赏，同时得到了极高的评价。

吉卜力工作室接下来的两部电影是《龙猫》和《萤火虫之墓》，负责导演的分别是宫崎骏和高畑勋。当时两部电影的制作是同时进行的，整个制作过程简直是一片混乱。而令人惊叹的是，即使是同时制作两部电影，品质却丝毫没有降低的迹象，这几乎是不可能的，但吉卜力做到了，他们的政策方针是将制作良好的影片摆在第一位，公司的经营和成长则是其次。这就是吉卜力和其他的工作室不同的地方。如果没有这样的政策，想制作这两部电影根本是不可能的。

谈到吉卜力工作室的历史时，有一个人是不得不提到的，他就是德间康快，吉卜力的总裁。同时，他也是德间书店的总裁，除了负责发行业务之外，他也参与了一些公司发展及其他的事务。

德间康快很少来吉卜力的工作室，因为他原则上希望吉卜力工作室能自由地发展，自由地作决定。但是在有需要的时候，他总是站在第一线帮忙。当初将宫崎骏的漫画《风之谷》搬上银幕，正是出自他的决定，同时，吉卜力工作室也是由他一手创建的。

要将《龙猫》和《萤火虫之墓》这两部电影发行上映，吉卜力工作室遇到了不小的困难。因为这两部电影和他们之前的几部电影相较，显得相当的沉闷。当时，德间康快自己不惜风尘仆仆地游走于发行片商之间，为这两部片拼命地争取发行上映的机会。最后在他的努力之下，终于说服了片商。如果缺少了他的任何一点努力奉献，吉卜力工作室现在早已不在了。

《龙猫》和《萤火虫之墓》的票房表现并不如预期，这可能是由于错过了上映时间的关系，也就是说，这两部片并没能在暑假这个电影旺季上映。不过，它们超卓的品质却获得了各界一致的赞赏。那一年，《龙猫》几乎包办了日本所有的电影大奖，甚至还包括了最佳摄影奖。而《萤火虫之墓》则被盛赞为"真正的艺术"。借着这两部影片，吉卜力工作室在日本电影界打响了极大的名气。另外，《龙猫》也为吉卜力带来了意想不到的收获——"龙猫"布娃娃竟然大受欢迎。为什么说是"意想不到"呢？因为《龙猫》布偶的上市距离影片上映差不多已有两年之久了，而且他们创造"龙猫"当初也并不是为了促进票房。事实上，是有一家布偶制造商看上了"龙猫"，觉得"龙猫"这个"人物"不做成布偶实在太可惜了，于是极力央求吉卜力工作室让他制作布偶。

总而言之，感谢"龙猫"产品的销售成果，吉卜力工作室才能够慢慢地补回制作费造成的大笔赤字。"龙猫"后来还被吉卜力当成工作室的标志。目前吉卜力工作室正在计划成立一个专门负责销售电影角色周边商品的部门。当然，吉卜力工作室的方针仍是以制作电影为第一优先，周边商品的收益只是一个额外的成果而已。吉卜力工作室从来没有（将来也不会）为了考虑周边商品的价值，而改变影片的任何一个部分。

第一部为吉卜力工作室创下极佳票房的电影，是1989年由宫崎骏导演的《魔女宅急便》。《魔女宅急

便》吸引了大约264,000,000名的观众，同时，它也成为日本全年度最卖座的电影。这部电影所带来的收益及票房，超过了所有吉卜力工作室之前所作的每一部电影。然而，在这次大成功的背后，吉卜力工作室遇上了另一个问题：吉卜力工作室到底该怎么运作比较好呢？尤其是在雇佣关系、工作人员的招募和工作室的发展方面，更是需要考虑的问题。在日本的动画电影界，一般都是按照所画的张数来计算员工的薪资，这也是吉卜力工作室支付它的员工薪资的计算方法。然而，《魔女宅急便》的工作小组所得到的薪水却严重偏低，差不多只有日本平均薪资的一半。于是，宫崎骏作了两个建议：

1. 改用全职的雇佣制度以及固定的薪水制度，将工作小组的薪水加倍。

2. 固定规律地招募新员工，并且加强训练制度。

虽然吉卜力工作室的经济状况现在有了改善，但是当时全日本的动画界却是处在低迷状况。因此，想在这样的环境下仍能维持制作的水准，宫崎骏认为吉卜力需要一个固定的工作总部，用来建立坚固的组织系统、实现全职员工制度的理想，同时进行工作人员的训练和扩增的计划。所以可以说，吉卜力工作室的管理经营策略有了很大的转变，自此之后，吉卜力工作室进入了第二个时期。继《魔女宅急便》之后，吉卜力工作室的下一部作品是《点点滴滴的回忆》，导演是高畑勋。在这部电影制作工作进行的同时，1990年的11月，全职制度实施了，而且吉卜力工作室也开始推行动画训练的课程，每年固定招收新员工的制度也实现了。

《点点滴滴的回忆》这部电影在1991年公开上映，也创下了极佳的票房。和《魔女宅急便》一样，它也成为当年最卖座的电影。不过，最令人高兴的是，宫崎骏的两个建议全都实现了：加倍的薪水和固定招收新员工。但，这两个方案付诸实行的同时，也产生另一个新的问题：影片制作成本的大幅提高。这是吉卜力早已预料到的结果，既然动画制作的成本有80%是来自人力，那么薪水提高两倍的结果当然会造成成本大为提高。

所以在这个时期，吉卜力工作室的新政策是——在广告方面做更多的努力，并希望借此来提升票房。如果制作成本的增加是无法避免的话，那唯一的解决之道，就只有利用策略性的手段来提高票房一途了。吉卜力工作室之前并不是没有想过这个问题，只不过是在《点点滴滴的回忆》之后，他们才真正想到要在广告方面下工夫。

大约就在那个时候，吉卜力工作室的总执行长指出了吉卜力工作室的"3Hs"状况。"3Hs"就是指"High Cost"、"High Return"和"High Return"。要制作最高品质的电影，就必须投注很高的制作成本，同时虽然这样做会有很高的风险，但是得到报酬收益却是很大的。这大概就是"3Hs"的意义。从这之后到现在已经过了4年，吉卜力工作室仍然维持着这样的原则。不过，虽然报酬收益很高，却全部又投注在下一部电影的制作上面了，所以吉卜力工作室到现在还是资金短缺……

雇用全职员工的意义，就是吉卜力工作室必须每个月给付员工薪水。吉卜力工作室对这个情况的应变方法，是维持一种不断工作的状态，也就是不断地制作新的电影，现在这已成了吉卜力工作室的宿命了。所以，吉卜力工作室不得不开始《红猪》的制作，而当时《点点滴滴的回忆》的制作还尚未完工呢！吉卜力工作室第一次遇上这种两部电影制作时间重叠的情况，当时《点点滴滴的回忆》正在接近完工、最忙碌的阶段。在这种非常时节，吉卜力工作室根本不可能拨出员工来制作《红猪》。结果呢，在《红猪》制

作刚开始的时候，可怜的宫崎骏竟然必须自己单枪匹马地工作。当然，宫崎骏很不高兴，"什么？你是说我必须自己一个人包办制作、导演和所有的助手角色？……"虽然他苦苦哀求，但是残酷的吉卜力工作室仍然……宫崎骏在接下了《红猪》的工作之后，不知是为了消解压力还是什么的，提出了一个建议："嘿！我们来盖一座新的工作室吧！"这就是宫崎骏一贯的方式：当遇到一个问题的时候，就制造一个更大的问题作为解决的方法。不过宫崎骏的理由倒是很充分："如果吉卜力想吸引最好的人才，一间租来的办公室未免太寒酸了吧！"所以啦，吉卜力工作室的新家终于开始兴建。那一年的宫崎骏真是个天才，在制作《红猪》的同时，他也一个人画好了新工作室的蓝图，亲自和建造商接洽，要求工作室完成时能尽量接近他理想的样子。一年之后，《红猪》和新的工作室几乎同时完成。《红猪》一上映，吉卜力工作室就高高兴兴地搬到新家去啦！

新的工作室一共有三层楼，整座建筑物最特别的地方大概是休息室了。虽然吉卜力工作室里的女性员工只有男性的一半，但是女生的休息室却比男生大了两倍，而且设备也比较好。可能这是我们伟大的建筑师宫崎骏在表现他对女性主义的支持吧！另外，新工作室的绿地也非常多，而停车的空间被宫崎骏刻意弄得比较小了……回到主题。1992年的夏天，《红猪》上映了，又成为年度票房最佳的电影，甚至连史蒂芬·史匹柏的电影《虎克船长》和迪士尼的《美女与野兽》都不是对手。1993年，吉卜力工作室购进了两部大型的电脑化摄影机，同时也设立了吉卜力工作室渴望已久的摄影部门。新增了这个部门之后，吉卜力工作室终于成长为一个具备动画部门、美术部门、tracing/painting部门，及摄影部门的工作室了。这和日本动画工业界的发展方向完全相反，日本动画界一

般是强调分工要极度精细的。而吉卜力工作室采用相反发展方向的原因，是因为他们觉得大家在一个屋檐下，为着共同的目标而努力，这样对达到高品质工作是很重要的。1993年，吉卜力工作室制作了他们的第一部TV动画——《海潮之声》。负责导演的是望月智充，时年34岁。他是第一位除了宫崎骏和高畑勋以外，和吉卜力工作室合作执导影片的导演。这部影片的制作群都非常年轻，大部分由20多岁到30多岁的人组成。他们的工作信条是"快速、便宜而又有品质的制片"。

这部70分钟长的电视特别节目获得了令人满意的成果，但是在预算及制作时间方面，却超出了计划中所预期的。所以，电视是吉卜力工作室未来仍需发展的领域。1994年由高畑勋所导演的《平成狸合战》也成为年度日本国产片的第一名。在这部动画中，大部分的动画部分都是由《点点滴滴的回忆》之后新加入吉卜力工作室、在吉卜力工作室成熟的年轻成员完成的，而他们也为《平成狸合战》这部影片下了非常大的努力。在《平成狸合战》中，吉卜力工作室第一次使用电脑作画(CG)。虽然只有3个cut有使用CG，但以后只要有需要，他们会用得更多。吉卜力工作室现在总共有99个成员了：动画46，tracing/painting 8，美术12，摄影4，导演及制作12，出版及行销5，管理12。就如这些数字所显示的，吉卜力工作室大部分的工作成员都是负责动画部分的。全体工作成员的平均年龄是29岁。

前面有提过，吉卜力工作室的影片制作费可能会比其他的工作室来得高。但是从吉卜力工作室的组织架构来看，大部分的经费都花在影片上面了。这就是吉卜力工作室特别的地方。吉卜力工作室之所以能够这样做，就是因为他们和其他的公司比起来，花在支撑各个部门的费用要少太多了。在宫崎骏的哲学中，

他认为日本应该自己来创造他们想让日本小孩看的东西。所以，遵循宫崎骏哲学的吉卜力，从未向海外其他国家的工作室请求任何的援助。我们现在来谈谈吉卜力工作室在国外的活动吧。到现在为止，吉卜力工作室的作品主要仅限于在亚洲地区发行，也就是中国香港和中国台湾两地。大约在两年前，这样的情形渐渐有了改变。首先是《龙猫》在美国的上映。很快地福斯公司取得了发行《龙猫》家用录影带的版权，并且销售量达到560,000卷。在美国的电影界，日本片能有这样的成绩是很惊人的。另外，《平成狸合战》还被选为代表日本角逐奥斯卡最佳外语片呢！大家可能也知道，在法国《红猪》曾在60多个戏院上映，负责配波哥的是一位著名的演员尚雷诺（Jane Reno）。事实上，宫崎骏本人恰好是Jane Reno的影迷，他非常喜欢Jane Reno在《碧海蓝天Gran Bleu（Great Blue）》这部电影中饰演的角色安索Enzo。所以啦，宫崎骏对尚雷诺（Jane Reno）能在《红猪》中参加当然是非常高兴的。吉卜力工作室希望在未来能将作品推广到欧洲和北美，只要是有建设性且合理的提案，他们都会很高兴地采纳。身为动画的创作师，能让更多的观众欣赏自己创作的影片，并给大家带来快乐，吉卜力工作室会很高兴的，不管观众的种族或国籍为何，都是一样。但是为了要将作品在国外发行，吉卜力工作室也遇到了很多困难。他们所收到的很多提案，都是只希望将影片录成家用录影带，或是只想在电视上放映而已。但吉卜力工作室却希望他们的电影能以在戏院上映为优先，毕竟电影本来就是为了在电影院放映而制作的。

当然，吉卜力工作室绝不允许任何人修改他们的作品。然而很不幸的，由于他们经验和思虑的不足，在《风之谷》制作的时候，有人将它改成较短的版本，然后以《Warriors of the Wind》的名字在美国及其他地区上映。假如大家曾经看过这个本，吉卜力工作室建议您就当做没看过吧！有一点是仍须强调的，吉卜力工作室从未（今后也是一样）为了市场的考量，而制作一部适合多国市场的影片。吉卜力工作室将会维持一贯的风格，单纯只为日本的观众制作影片。如果情况允许的话，他们才会朝其他的国家发展。

在1995年夏天上映的《风之谷》中，吉卜力工作室尝试了一个新的制作群组合。宫崎骏负责制作、编剧、绘分镜表，而曾在《萤火虫之墓》《魔女宅急便》及《点点滴滴的回忆》中担任动画导演的近藤喜文，则出马挑战导演一职。此外，吉卜力工作室也试着在影片中的各个部分加入了最近的数位技术。在《点点滴滴的回忆》完成之后，吉卜力工作室开始着手制作他们的第11部影片《幽灵公主》，此片在1997年上映。这部由宫崎骏执导的电影应用非常多的电脑科技，这是吉卜力工作室的一大挑战。为了应付这个新的挑战，吉卜力工作室设立了一个专门的CG小组，也购置了一切CG所需的设备。同时，他们也邀请了一位Nippon Television Network的CG导演加入《幽灵公主》制作小组，这位导演以前也曾在《平成狸合战》中参加制作。

光是影片制作的第一年，吉卜力工作室就在更新系统上投资了一亿日元。在《风之谷》中表现优秀的电脑技术将会在《幽灵公主》中大量地使用。电脑技术将会使原来只有2D的平面影像变得更加有深度（景深吧……）。

在1995年的4月，吉卜力工作室创立了一所东小金井动画学院（小金井是吉卜力工作室所在的一座市镇），希望能挖掘出并培养更多像近藤这样的新导演人才。学校的校长是高畑勋。没人能保证吉卜力工作室能继续像这样顺利地发展下去。吉卜力工作室从来没有忘记，每一部电影对他们来说都是个新的挑战。

持续地在品质、技术及人才培育方面不断创新，这就是吉卜力工作室存在的理由。

1995年，吉卜力工作室的另一项重要工作是宫崎骏为《恰克和飞鸟》（CHAGE & ASKA）的新作歌曲"On Your Mark"制作了这一部长6分多钟的Music Movie(音乐电影)，在"Super Best 3"放映。作品中充满了飞行的镜头，特别是少女从奔驰的汽车上滑行飞向天空的场面，有一种听轻松音乐时的解脱感。6分钟的音乐电影，相信制作成本一定不低，当中宏伟的人造地底科幻世界，以及地表一望无垠的草原，一定令观众看得目瞪口呆。而且按照推断这个故事拍成长剧也一定非常吸引，可惜到目前为止还没有看见这个故事有一个较为完整的版本。

《幽灵公主》是吉卜力工作室的第11部影片，这部由宫崎骏执导的电影应用了非常多的电脑科技，这是吉卜力的一大挑战。为了应付这个挑战，吉卜力工作室设立了一个专门的CG小组，更斥资一亿日元购置了一切CG所需的设备。同时，他们也邀请了一位Nippon Television Network的CG导演铃木敏夫加入到影片的制作小组，此前铃木也曾参与到《平成狸合战》的制作过程中。电脑技术的运用使原来只有2D的平面影像变得更加具有深度。从1980年起，宫崎骏就开始筹划一部有关"少女爱的物语"的影片，1995年终于全心投入制作中，耗时两年，胶片总数多达13.5万张，成本总计20亿日元。《幽灵公主》于1997年7月12日开始公映，至次年2月共上映184天，票房收入179亿日元，平均"日进斗金"。全国观众达3000万人次。主题歌由久石让作曲，宫崎骏作词，米良美一演唱，同名单曲专辑当年内发行38.3万张，其他周边产品不计其数，更带动前作《龙猫》《风之谷》《侧耳倾听》《On Your Mark》的动画录影带销量进入年度前六名。该片成为日本当时有史以来第一卖座电影，吉卜力又一次改写了历史。

影片推出后因过于操劳，宫崎骏一度宣布退休。1998年迪士尼买断了吉卜力在海外的版权，《幽灵公主》在全美及欧洲市场公映。

《邻居的山田君》是高田勋1999年的作品，它舍弃了吉卜力工作室惯用的透明画材动画，而是尝试着使用铅笔线与水彩色调的颜色画出了素描般的作品。为了达到这种效果，他们用数字技术代替了传统手法，是吉卜力工作室第一部完全在电脑上完成绘图和动画制作的作品。

《千与千寻》是大师宫崎骏的复出之作，而且也是到现在为止吉卜力工作室的最巅峰之作，2001年7月20日首映之后成为日本有史以来最卖座电影。一如宫崎骏以往的影片，这部电影也是以带有神话色彩的故事来警示世人，主人公千寻最后终于重新找回自己的"生命力"，正是因为她明白了"要让自己找到本来的自己"，这一点无疑是对现代日本人的忠告。泡沫经济破产后的长期不景气，旧有社会体制的难以改革，国民对政府内阁的强烈不信任感，这些都是成人的麻烦；而在孩子的世界里，学校道德败坏，校园暴力不断，少年犯罪更是司空见惯的黑暗。找一把钥匙打开光明之门，是每个日本人都在考虑的问题。在这个故事里，千寻最终激发出身体里全部的潜能，随之成功地完成了自己的冒险。宫崎先生是从孩子的视角出发，把故事讲给整个日本社会听。在宫崎骏的哲学中，他认为日本应该自己来创造他们想让日本小孩看的东西。

公司大事记：

1984年3月 《风之谷》

1985年 在德间书店协助下于东京成立

1986年8月 《天空之城》

1988年4月 《龙猫》《萤火虫之墓》公映

1989年7月 《魔女宅急便》公映

1991年7月 《岁月的童话》公映

1992年7月 《红猪》公映

1993年12月 吉卜力第 部TV动画《听到涛声》公映

1994年7月 《平成狸合战》公映

1995年7月 《侧耳倾听》《On Your Mark》公映

1997年7月 《幽灵公主》公映

2001年7月 《千与千寻》公映

2001年10月 《猫之报恩》公映

东映动画股份有限公司 TOEI ANIMATION CO., LTD.

东映动画成立伊始以"日本动画有限公司"命名，1948年开始制作动画作品。1952年更名为"日动映画股份有限公司"， 1956 年 7 月被东映股份有限公司收购，更名为"东映动画股份有限公司"，简称"东映动画"。

公司的主营业务包括动画作品的企划、制作和销售，CG 映像的企划、制作和销售，电脑、游戏机软件的企划和制作，作品版权管理，影音制品的海外改造等。

东映动画目前是日本历史最悠久的动画制作公司之一。1958年东映动画推出一部彩色动画电影《白蛇传》，这也是日本影史上第一部长篇彩色动画电影，这部作品对日后日本

动漫影响深远。数年之后，宫崎骏进入"东映动画"工作，第一部参与制作的作品是《汪汪忠臣藏》，接着是《古里弗宇宙旅行》，再之后的《太阳王子·大冒险》更令宫崎骏得到名监制高畑勋的赏识，从此佳作频出，后成为著名的动画大师。

"东映动画"最知名的明星当属手冢治虫。1956年手冢治虫加入"东映动画"担任"原画设定"一职，他尝试将优秀漫画作品改成动画，这种结合方式有力地推动了日本动漫的发展。手冢治虫可谓是日本动画界的标志性人物，他创作了一系列精美的动画片，将日本动画片的水平提升到前所未有的档次。其中的代表作品包括《铁臂阿童木》（1963年）、《森林大帝》（1965年）和《原子小金刚》（1963年）。在手冢治虫40多年的漫画创作生涯中，留下的漫画作品多达百种，15万张漫画原稿，发行单行本一亿册以上，60多部动画作品，共塑造了2000多个极富生命力的漫画形象……手冢治虫的贡献不仅仅是创作了那么多脍炙人口的动漫作品，他还培养和带动了一批动漫

创作人才，例如石森章太郎、赤冢不二夫、藤子不二雄。手冢治虫对日本漫画界贡献极大，他的创作在日本漫画史上具有开创新时代的意义，奠定了漫画及动画的文化地位，所以日本漫画界给了他"漫画之神"的称号，可谓当之无愧！

20世纪八九十年代开始，由人气漫画改编的动画让"东映动画"的名字远播海外，比如国内观众耳熟能详的《变形金刚》《美少女战士》《聪明的一休》《七龙珠》《圣斗士星矢》《灌篮高手》《海贼王》……

Production I.G

1987年1月至11月从龙之子 PRODUCTION独立为TATSUNOKO制作分室，开始TV动画《赤色光弹Zillion》的制作。1987年12月成立I.G TATSUNOKO有限公司。1993年9月更名为Production I.G 有限公司。1996年4月设立游戏开发部 I.G G 工作室。1998年4月由有限公司变更为股份有限公司。2000年9月，改为Production I.G 股份有限公司。Production I.G 公司制作风格严谨，制作的动画作品都具有很高的水准。在动漫迷心中，Production I.G 代表着画面精美，温和的色调。

公司主营业务为动画制作、游戏制作、游戏及软件的企划及制作等。

神山健治是一位搞美术出身的动画导演，曾跟随押井守学习动画制作，参与过《阿基拉》《魔女宅急便》《人狼》等诸多名动画的制作。

他的动画风格往往和他的老师押井守大相径庭，风格明快、节奏紧凑，与押井守大部分动画中阴暗、抑郁、迷幻的格调形成了鲜明对比。与寻常的动画制作人不同，在如今的商业化大潮中，这是一位至今仍然坚守着自己朴实、认真的态度，凭借对动画的一腔热情做动画的人。他的作品商业化成分降到了最低，没有流行元素，没有美型人物，也没有轻松幽默的恋爱，对白远多过动作，可以说不讨好观众，却有着极其精美的制作，细腻的作画，而往往还具有极高的思想性，其中《攻壳机动队S.A.C》系列被认为在思想性、内涵性上达到了押井守《攻壳机动队剧场版》的高度。

代表作：

TV版动画主要作品：《风人物语》（2004年）、《攻壳机动队 S.A.C. 2nd GIG》（2004年）、《血战》（2005年）、《IGPX》（2005年）、《xxxHOLiC》（2006年）、《REIDEEN》（2007年）、《精灵の守り人》（2007年）、《神霊狩/GHOST HOUND》（2007年）……

剧场版动画主要作品：《机动警察》（1993年）、《攻壳机动队》（1995年）、《攻壳机动队2》（2004年）、《人狼》（2000年）、《血战》（2000年）……

《攻壳机动队》动画的深度分析

1989年，27岁的士郎正宗逐渐从动漫界众多新人中间脱颖而出，并开始了《攻壳机动队》的连载。这部题材另类、主题深邃晦涩的科幻漫画作品凭借自身的魅力在众多风格的漫画时代中依然开拓了自己的天地。

但是与今日的数字娱乐的影视和动画及游戏（其中影视作品《黑客帝国》最为突出）等同类作品的影响相比，依然是如和氏璧一样，虽自身价值连城但需要时间和独具慧眼的伯乐出现，才能使它真正意义上走到世人面前。但是《攻壳机动队》的故事情节实在是过于前卫与难懂，很多公司想去改编却没有合适人选，于是一个被日本业界称为是"不会画画的动画导演"的人出现了，就是日后大名鼎鼎的同时又有着

"原作粉碎机"之称的押井守(1951年8月8日，出生地是日本东京大田区，是日本的动画、电影导演)。本来押井守当时预定是要跟漫画家今敏合作科幻漫画《SERAPHIM》，但是为了《攻壳机动队》的制作，毅然推掉了这次的合作。押井守将士郎正宗式的喜剧幽默风格完全滤除，加入了自己写实灰暗的特色，很明显的电影在分镜及气氛处理都给予人一种灰暗冰冷的感觉，这种氛围不仅体现在情节和画面上，也体现在配乐上。尽管如此，押井守执导的《攻壳机动队》还是获得了空前的成功，仅仅其录像带就在北美售出了25万份，成为西方观众最喜欢的日本动画片之一，押井守也一跃成为国际知名的动画导演，詹姆斯·卡梅隆也说了大友克洋和押井守是他最欣赏的日本动画导演。

MATRIX'S GURU，当《黑客帝国》三部曲落幕之际，沃卓斯基兄弟并未在电影最后有相关的叙述，但是前者直接来源于《攻壳机动队》早已是众所周知的事情。这两个日本漫画迷拍摄的《黑客帝国》在不止一处的关键想法上套用了本片的情节，甚至连片头弹出字幕的方式都和本片一模一样。沃卓斯基兄弟自己都承认"黑客"系列的灵感来自于这个系列的漫画，在电影《黑客帝国》系列已经成为全球性话题的同时，我们更没有理由忽略这个堪称"MATRIX之母"的作品。剧情梗概：2024年，发生了MM制造公司"濑良野基因混合社"的社长绑架案。在收取赎金现场出现的凶犯，居然让自己脸部在所有监视纪录上留下了贴着笑面标志的影像后成功脱逃。案发后六年，"笑面男"的巧妙陷阱再度出现在网络社会中……这正是士郎正宗的创作理念，正是这种对科学抱持着肯定的态度，主张我们应该在烦恼中前行，士郎正宗的作品总是保持着这种明快向上的风格。很多人寄托在科幻作品中的是对未来世界的担忧，他们惧怕

科技的进步在给人类带来相对的益处之外还会带给世界毁灭性的灾难，"人类发明科学，科学毁灭人类"。可士郎正宗却没有这种想法，他相信着人性，人类社会意识形态的演变将会一直紧逼于科技的发展，而在这种时代为了生存，人类就要一直采取相应的战略和进化。这也正印证了他的一句话："好不容易利用智慧存活到现在，如果现在不动脑筋、积极思索生存之道那将是非常愚蠢的行为。而进化则是为了更好地适应生存环境，这是永恒不变的道理。"也正是因为如此，在《攻壳机动队》的后记中，才会有那句："未来应该是更光明才对。"

随着电影的热映结束，TV动画也进入了相关的制作当中。此片的导演是神山健治，曾执导过人狼"Mini-Pato"。本片共耗时三年的制作，花费了高达八亿日元的制作费，令该片的素质比起1995年的剧场版有过之而无不及。由于士郎正宗参与了设定协力，加上一群原著"攻壳Fans"的制作群，故事在人性方面更贴近原著，在这里，笑脸男人不再是获得了灵魂的AI，而是学生出身的顶尖黑客，更是一个为了揭露"真相"而四处奔波的正义使者。而素子也不像剧场那么深沉犹如哲学家一般，她时常对旁人不失那冷嘲热讽（虽然还没漫画里那么活泼开放），而其他九课的成员都非常朴实和生活化了，就连塔奇克马也在剧情占了很大的戏份，其最后为了巴特而牺牲的壮举更夺走了无数观众的眼泪。虎视眈眈9年之久，押井找来了代表着日本动画界的优秀工作人员，开始制作电影版《攻壳机动队-原罪》，实际的制作花费了5年，制作规模之大可以说是前所未见。押井导演希望能透过这部作品，让与他一起居住于日本国内的观众共同省思某些问题。本作继承了前作哲学式的惊人结局，以及先进的影像处理呈现的手法，画面素质也在同期作品之列达到了顶峰，与前作一样，充满了禅语一般的

对白以及脑筋急转弯式的情节，美轮美奂的华丽视觉效果，故事的铺垫伴随着复杂的悬念和多重交叉的危机，更在素子与巴特重逢时掀起了高潮。旁白和字幕里还出现了来自《圣经》和《论语》的语句。整个制作从头到尾都体现出了对西方文化传统的熟悉深知和对东方艺术的精通了解。该作品最终在日本创造了13.7亿日元票房佳绩，缔造130万人观赏动员纪录。新的电影情节对更为进步多元文化的糅合以及华丽优雅的视觉效果牢牢吸引了观众的视线和心理这些背景的处理下，其在全球引起轰动也属理所当然，就连I.G.制作公司竞争激烈的对手吉卜力动画制作社的铃木敏雄也被彻底征服。

剧中情节与文学的联系。

塞林格情结

首先，请一起回忆塞林格（J.D.Salinger）三部作品的名称：《麦田里的守望者》（The Catcher in theRye），《笑面男》（The Laughing Man），《香蕉鱼的好日子》（A Perfect Day of Bananafish）。大概很多动画的爱好者立刻就会想起些什么。该动画中几乎每隔一段时间就会出现塞林格作品的典故，而笑脸男人的形象更是贯穿全剧的主线。如果你恰好还看过塞林格最著名的《麦田里的守望者》，那么隐藏的线索也将渐渐呈现在你的面前。《麦田里的守望者》的主人公霍尔顿对麦田守望者的向往，隐隐包含着一种对现实生活的不满和无奈，可当他觉得无法面对现实时，只是选择将自己变得又聋又哑，世界在他的眼中是可疑混乱，"假模假式"的。"麦田守望者"的职责，是阻止疯玩的孩子们堕入深渊。当那蓝色颜料所写的句子出现在镜头中时，估计所有小说的爱好者都会油然而生喜悦和亲切吧！下面我们就来逐条理清动画中出现的与塞林格作品以及其他文艺作品的联系。

霍尔顿与葵

在其中的故事里，形迹被托古萨发现的葵，在消去了几个好朋友的记忆后，给他们留下了纪念品——自己的棒球手套，镜头在怅然若失的沉重音乐中快速拉近，手套上有蓝色优化颜料留下来的《麦》中的名句"Youknow what I'd like to be? I mean if I had my goddam choice, I'd just be the catcher in the rye and all."当然，这句话是拆开来在小说里出现的。在书第22章，被学校开除的霍尔顿回到家中，和妹妹菲比聊天。不过显然当时的他心不在焉："可我没在听她说话。我在想一些别的事儿……一些异想天开的事"，"你知道我将来喜欢当什么吗？我是说将来要是能他妈的让我自由选择的话？（You know what I'd like to be? I mean if I have my goddam choice?）"虽然妹妹不一定明白他的意思，但是他还是继续念叨："不管怎样，我老是在想象，有那么一群小孩子在一大块麦田里做游戏。几千几万个小孩子，附近没有一个人——没有一个大人，我是说——除了我。我呢，就站在那混账的悬崖边。我的职务是在那儿守望，要是有哪个孩子往悬崖边奔来，我就把他捉住——我是说孩子们都在狂奔，也不知道自己是在往哪儿跑，我得从什么地方出来，把他们捉住。我整天就干这样的事。我只想当个麦田里的守望者（I'd just be the catcher in the ryeand all.）。我知道这有点异想天开，可我真正喜欢干的就是这个。"

葵在看管所扮演的角色，或多或少仿如守望者的职责。他引导那些孩子们，避免他们过度沉迷网络而对自身造成伤害。可正如同霍尔顿的守望者无法办任何事，只能去阻止事情的发生那样，葵所做的，也只能是在一旁，默默地守护着这些孩子们而已。

《麦》对读者的影响，可说是相当引人瞩目。读者几乎都成了主人公霍而顿的拥趸，而这些人之中，

又有一些成为轰动世界的谋杀事件的作案者。1989年7月18日，一位疯狂的青年在洛杉矶用手枪射死了布莱德·希伯林德21岁的女朋友演员丽贝卡。警察在凶杀现场发现了作案用的手枪，染血的衬衫和一本破烂的《麦田里的守望者》。1980年12月8日，约翰·列侬和他的妻子·大野洋子正准备走进自己居住的达科他大厦时，一位叫查普曼的男子轻轻地喊了一声："列侬先生。"随后即扣动了手枪的扳机，他一共开了5枪，四枪打中了列侬。从此乐坛少了一位传奇人物，而这个叫查普曼的男子好像什么事情都没有发生一样，踱到一边，掏出一本《麦田里的守望者》，安静地翻阅，等待警察的到来。最后查普曼被控杀人罪，当警察审讯查普曼试图了解他的杀人动机时，查普曼说："我希望你们都真心地读一读《麦田里的守望者》，这本非同寻常的书里有很多答案。"

1989年，迷恋美国女演员朱迪·福斯特的美国青年欣克利，为了引起朱迪·福斯特对他的注意，在华盛顿的希尔顿酒店门前，向刚结束演讲的里根总统开了六枪，抓获他的警察在他的口袋里发现了一本书，从破旧的程度，可以看出这本书被他经常性地翻阅，那就是——《麦田里的守望者》。这些行为，无一不在让我感受一种所谓"平静的疯狂"，而这些谋杀者的暗杀行为，也与笑面男虽然拥有超A级黑客的水平，但仍然采用暗杀这样的手段的动机非常想象。

《麦》真是这么富有魅力的一本书吗？最后一集，完全失去同事消息的托古萨，面对被隐藏的真实，将《麦》书从高空扔下，却正表达了其中另一类的怀疑。反叛的霍尔顿觉得世界上的一切都是可疑的（当然艾利和菲比除外），而觉察到这不完美，就只能选择逃避的态度吗？如同笑脸男人退居在一旁观看闹剧的发展？像霍尔顿为能够又聋又哑而快乐不已？这都不是正确的选择。答案，都在那书的落下了。

《麦田里的守望者》《The Catcher in the Rye》作者为J.D.塞林格(J.D.Salinger)，可以说是潜藏在SAC当中的"里线索"。在整个故事中占有相当的分量。笑脸男明显是《麦》中主人公霍尔顿的FAN。他用来挡住脸的标志周围的英文是"I thought what I`ddo was I'd pretend I was one of those deaf-mutes?"翻译过来是"我想我要假装成一个又聋又瞎的人。"这话出自《麦》一书。托古萨在儿童机构发现了笑面男的痕迹，写在更衣柜里的字是："You know what I'd like to be? I mean if I have my goddam choice? I'd just be the catcher in the rye and all."翻译为"你知道我将来喜欢当什么吗？我是说将来要是能XXX的让我自由选择的话，我只想当个麦田里的守望者。"小说里的原版是"不管怎样，我老是在想象，有那么一群小孩子在一大块麦田里做游戏。几千几万个小孩子，附近没有一个人——没有一个大人，我是说——除了我。我呢，就站在那混账的悬崖边。我的职务是在那儿守望，要是有哪个孩子往悬崖边奔来，我就把他捉住——我是说孩子们都在狂奔，也不知道自己是在往哪儿跑，我得从什么地方出来，把他们捉住。我整天就干这样的事。我只想当个麦田里的守望者。"然而这个霍尔顿没实现的愿望，笑面男却亲去实践了一下，在那个儿童机构里，没有其他的大人，他伪造了自己的身份，保护着那些电脑不适症的儿童，成为了一个现代版的麦田里的守望者。

此外，在《麦》一书中霍尔顿喜欢一顶红色的鸭舌帽，他总是喜欢把它反过来戴。让我们来回忆一下《攻壳机动队》里最后一话中笑面男手里面拿的是什么？而且也请大家记住这红色的鸭舌帽，它可以看做一个线索，隐喻了笑面男的存在。在《麦》中，霍尔顿有一个棒球手套。那是他去世的弟弟留给他的遗物。小说一开始，霍尔顿就为这个手套为主题的一篇

作文和室友打了一架。书中是如此描写这个弟弟的："我弟弟是个用左手接球的外野手，所以那是只左手手套。

描写这题目的动人之处在于手套的指头上、指缝里到处写着诗。用绿墨水写成。他写这些诗的目的，是待在野上遇到没人攻球的时候可供阅读。"那么你记不记得，托古萨在儿童机构里看到笑面男的时候，他手里拿的是什么？在最后一话，笑面男也大量引用了塞林格的话。甚至更夸张的是，塞林格在1949年写过一本叫《笑面男》（The Laughing Man）的小说……

MEME

说实话，看到这个词的时候我也吓了一大跳，此词出现在《攻壳机动队》第六集：《模仿者在跳舞》，MEME是副标题。MEME中文翻译为"弥母"。源自英国著名科学家理查德·道金斯（Richard Dawkins）所著的《自私的基因》（The Selfish Gene）一书。其含义是指"在诸如语言、观念、信仰、行为方式等的传递过程中与基因在生物进化过程中所起的作用相类似的那个东西。" 为了读上去与gene一词相似，道金斯去掉希腊字根mimeme（原意是模仿的意思）的词头mi，把它变为meme，这样的改变还很容易使人联想到跟英文的"记忆"（memory）一词有关，或是联想到法文的"同样"或"自己"（meme）一词。 在道金斯提出meme概念之后不久，许多学者如苏珊·布莱克摩尔，理查德·布罗迪（RichardBrodie），阿伦·林治（Aaron Lynch）便秉承道金斯的观点，积极撰文阐明meme的含义和规

律，并尝试建立文化进化的meme理论。著名哲学家丹尼尔·丹尼特（Daniel Dennet）也很赞同meme的观点，他在《意识的阐释》《达尔文的危险观念》中应用meme理论阐释心灵进化的机制。现今"meme"一词已得到广泛地传播，并被收录到《牛津英语词典》中。根据《牛津英语词典》，meme被定义为："文化的基本单位，通过非遗传的方式，特别是模仿而得到传递。"

三、英国阿德曼动画公司

英国阿德曼动画公司（Aardman Animation），是世界顶尖的"定格动画"制作者。所谓"定格动画"（Stop-Motion），就是片中的每一个静态的角色，都需动画师先用模型定位。一个画面拍好后，由动画师将对象稍作移动，拍下一个镜头，每次只拍摄一帧。也称停格动画或逐格动画。

《超级无敌掌门狗》（又译《酷狗宝贝》）黏土动画是公司的代表名作，动画影片以特殊的英国风

格，轻松幽默的人物刻画，精致的拍摄品质著称，一经推出，即成为全球注目的焦点。一只被唤作Gromit的狗和它的主人Wallace经历着层出不穷的奇特冒险。

在过去16年，由尼克·帕克原创的黏土动画《超级无敌掌门狗》系列已推出过3部短片，包括《月球野餐记》(A Grand Day Out)、1993年的《引鹅入室》(The Wrong Trousers)及1995年的《剃刀边缘》（Aclose），及阿高这一人一狗的惹笑组合本来是帕克在国家电影及电视学院的毕业作品，当时，他一个人制作《月球野餐记》中所有制作和定格拍摄，结果花了6年时间才完成这部23分钟的黏土动画短片。在制作途中，阿德曼工作室(Aardman Animations)两位创办人被帕克的创作理念深深吸引，决定全力支持并以阿德曼工作室名义推出影片。结果《月球野餐记》大受欢迎，更获奥斯卡最佳动画短片提名，帕克更凭借其后的《引鹅入室》及《剃刀边缘》(A Close She)分别赢得奥斯卡最佳动画短片奖。曾担任《小鸡快跑》动画师的史蒂夫·博斯与尼克·帕克合导的第4部《人兔的诅咒》是长片版本。原班人马再加上新拍档，在保持了新作品原汁原味的同时，也会给那些从没接触到这个系列的新一代观众，带来全新体验的动画世界。阿德曼旗下最为大众熟悉的当属2000年的《小鸡快跑》。2000年6月在美国与欧洲上映后掀起一阵风暴。《小鸡快跑》是阿德曼动画公司出品的第一部动画长片，同时是首部以实际尺寸（full-length）来制作片中的角色，可见其工作是如何地精密烦琐。该片虽然广受好评，但那时奥斯卡奖还没有设立最佳动画长片这个奖项。

导演尼克·帕克简介

阿德曼公司旗下导演尼克·帕克自称是"以黏土动画为素材的电影人"，点子多端、才华洋溢。两岁时就在新装修好的厨房墙上，用"永久性"钢笔画了一屋子的漂亮火车；童年时期就对动画产生兴趣，13岁在自家阁楼拍动画片。为了凑钱买一部八毫米摄影机他曾将整个夏天花在一个鸡肉包装工厂做苦工，每天上千只死鸡在生产线上流动反而成为激发他写下《小鸡快跑》的灵感。三度赢得奥斯卡金像奖最佳动画短片奖，得奖影片《Creature Comforts》《引鹅入室 The Wrong Trousers》《剃刀边缘 A Close She》都是由阿德曼公司出品，早年拍摄的一部八厘米动画片《Archie's Concrete Nightmare》，1975年放映。 1980年在雪佛艺术学院广播艺术系学习，之后进入贝肯斯菲尔的国立影视学院；就读该校时，即着手《月球野餐记》（A Grand Day Out）的制作；1985年加入阿德曼公司并完成该片。之后为四号频道《人与动物说双簧》系列动画，执导《Creature Comforts》短片。 1990年《Creature Comforts》获金像奖最佳动画短片，《月球野餐记》（A Grand DayOut）获同样奖项提名，使尼克获得两部片子在同年同奖项进榜的罕见佳绩。这两部片子同获BAFTA提名，并以《月球野餐记》（A Grand Day Out）获奖。而今，尼克·帕克已是全球知名并拥有无数崇拜者的动画家、电影制作人、创意家。另外有一部《鼠国流浪记》（Flushed Away）为Aardman与好莱坞合作的电影，制作精良。

第二章 数字二维动画短片设计

》本章重点《

学习如何绘制二维动画原画设计稿与
Flash动画作品并掌握相关软件的使用。

》学习目标《

掌握与二维动画有关的动画软件，并
尝试创作新的作品。

》本章学时《

16学时。

第二章　数字二维动画短片设计

第一节 ///// Flash动画制作

　　时下流行的Flash网络动画、Flash MTV几乎成为一种艺术表现形式。它集构图、画面、情节、音乐于一体，每一个有导演情结的Flash爱好者都对它情有独钟。借助它可以展现自己的才华和诠释内心的思想，这是Flash网络动画或Flash MTV的魅力所在。

　　一部完整的Flash短片的制作过程，从影片的策划一直到动画的整合都有详细的步骤。

　　在制作过程中，我们可以灵活地运用动画技巧、镜头技术和剪接技术，将知识融会贯通。

　　对于Flash短片的策划，首先要制订短片的基调。根据主题可以将影片制订为轻松活泼的、婉约抒情的、热情奔放的、鲜明的、神秘的、晦暗的、颓废的等基调。基调制订了，就要根据这个基调来考虑在短片中使用哪些画面、情节。最后将整个影片的情节分解成若干个镜头。

一、根据故事脚本设计角色，绘制三视图，基本动势及场景设定。

　　可在Flash中直接绘制，也可在其他软件中绘制，再导入到Flash中，如图2-1～图2-4。

图2-1

图2-2

图2-3

图2-4

二、制作过程

　　1. 将图片导入到库，执行档——导入——导入到库命令。将素材导入到库中。

　　新建舞台的大小为550×400，FPS为24关键帧。将绘制好的背景图形拖入到舞台，并将其转化为图形组件。

　　拖入演员1、2，并制作两人走路及背景移动动

画，如图2-5。

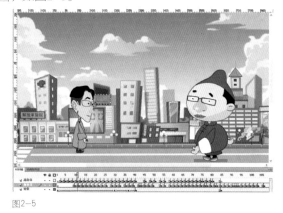

图2-5

2. 制作黑色幕布与舞台大小一致，防止播放时显示出辅助制图区内图像，制作场景1的其他动画，如图2-6～图2-8。

图2-6

图2-7

图2-8

3. 执行插入——插入场景。为影片新建一个场景，如图2-9～图2-11。

图2-9

图2-10

场景的播放顺序，可以通过窗口——面板——场景来设定。更改场景的顺序则会改变场景文件的播放顺序。双击可对场景进行命名，点击垃圾桶则删除场景。

图2-11

（Flash动画的各个对象的位置关系是按照一定的层状结构来呈现的。它的根是场景。有多个场景的情况，实际上每个场景是独立的动画，Flash是通过设置各个场景播放顺序来把各个场景的动画逐个连接起来，因而我们看到的动画播放是连续的。）

4. 制作场景2的动画，如图2-12。

图2-12

5. 制作其他场景内容，如图2-13～图2-17。

图2-13

图2-14

图2-15

图2-16

图2-17

图2-18

6. 在最后一帧插入关键帧，并在动作面板中输入"stop();"，如图2-18。

7. 新建一个图层，为影片添加相对应的文字

8. 添加声音，并更改声音的模式为数据流。

9. 文件——导出影片。

第二节 ///// 动画原画设计制作

1. 未行先思，在画一张画提笔之前，你在大脑里就应该想象出最后完成时你想要的整体效果，做到心里有数，才能下笔有神。笔者本人比较喜欢剪影的起稿方式，这样有助于对线稿细节的构思，如图2-19。

2. 剪影构图时我喜欢用"笔"工具，可适当调节最大直径与最小直径，从而改变画笔的粗细，再调整笔锋变化，如图2-20。

图2-19

图2-20

3. 剪影涂完之后开始勾勒线稿：在剪影图层上新建一个图层，在这个图层上勾线稿，如图2-21。可以考虑把这个图层转化为"正片叠底"，如图2-22。需要注意的是线稿也是可以有虚实变化的，这样会让你一直把握住这张画的整体关系。

图2-21

图2-22

4. 简单给出素描关系，在后期上色过程中，我的暗部也是按照素描关系来确定的，而且素描关系方便我们接下来的细节刻画，如图2-23。

图2-23

5. 在绘制一些带有纹理的部位时，可调整画笔属性，将笔触改为"扩散和噪点"。混色、水分量、色延伸这3项我也都作出了调整，如图2-24。纹理改为"画用纸"，如图2-25。

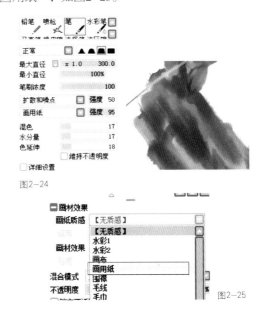

图2-24

图2-25

6. 以"覆盖"为图层样式，叠在线稿与素描稿之上，明确色彩关系，并简单勾勒出背景。一定要注意人物色彩与背景色彩的色相和明度的对比要掌握好。早起点缀色的落色可以尝试性地多变一点，但要考虑色相和饱和度上不要和氛围色脱离，明度则可以稍高一点，如图2-26。

图2-26

7. 继续用"铅笔"和"笔"工具刻画细节。外部轮廓和内部轮廓的细化是不可避免的烦琐，但是不可缺少，如图2-27。

图2-27

8. 深入刻画细节，统一画面整体效果，完成后效果，如图2-28。

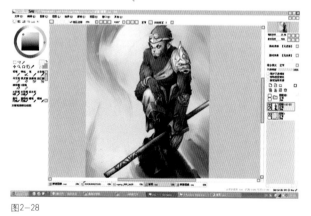

图2-28

9. 最近有很多人问我设计灵感从何而来，进行设计的时候都需要注意些什么？我就在这里回答一下吧。灵感来源于生活和积累，需要你注意生活的每一个细节，设计的难点一般不是设计元素的产生，凭空想象一些套件大多数人都可以，难点是设计元素的连接、套绑的方式看起来顺不顺眼或合不合理，有没有考虑主导几何形或节奏性，不至于予人东拼西凑的山

寨感，若是功用性原画，还要考虑配件的结合能否以三维实现在贴图材质、骨骼捆绑和动作实现中是否存在不合理性。

10. 色彩的基础运用

（1）色彩原理

色彩原理我认为可以分为三个大块，分别为"色相"、"明度"、"纯度"。

①色相：色相即每种色彩的相貌、名称，如浅蓝、红、深绿、赭石等。色相是区分色彩的主要依据，是色彩的最大特点，说白了就是不同的颜色。

②明度：明度就是色彩的明暗区别，即深浅的变化。明度差别包括两个：一是指一个色相的深浅变化；二是指不同色相间存在的明度差别，如图2-29。在六标准色中黄最浅，紫最深，橙和绿、红和蓝，处

图2-29

于相近的明度之间。

③纯度：纯度即各色彩中单种色所占比例的多少。纯色色感强，因为它单一对比度强，所以纯度也就是色彩感觉强弱的标志。

不同色相的纯度是不一样的，其中绿色纯度较低，红色最高，其余色相持平，同时明度各不一样。

（2）色相对比的类型

两种以上色彩组合，由于不同而形成的色彩对比效果称为色相对比。

色彩对比强弱度可以用色相环明确地表达出来，如图2-30。色相环上两个颜色之间的角度，角度越小说明对比越弱，反之则对比越强。

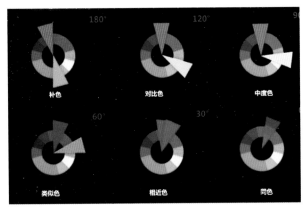

图2-30

我个人认为色彩对比强、饱和度高、色相反差大的画面容易达到脱颖而出的目的，如图2-31。

图2-31

（3）色彩搭配

色彩搭配有3个重要方法：

①用反差较大的色相对比+明暗对比。

②只用明暗对比且无色相差异的颜色。

③用稍弱的色相对比+反差较大的明暗对比，剩下的依次类推。

因为搭配实在是有太多方案，每个人有每个人不同的方法，审美眼光也不一样，我只能列举三个我最喜欢的，其实好的色彩搭配有一个万能公式，就是：情感+方法=成功的配色方案，如图2-32。

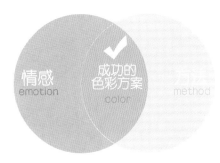

成功的配色方案是理智与情感的化身

图2-32

第二章　数字游戏项目与立体图像的制作

本章重点 》
明确数字三维游戏项目制作的流程，
并教授如何制作三维立体图片和手机游
戏项目制作的分析。

学习目标 》
熟练掌握建模、制作法线贴图、展UV
等一系列制作等步骤。

本章学时 》
24学时。

第三章　数字游戏项目与立体图像的制作

第一节 ///// 关于游戏项目制作过程与步骤

首先让我们认识一款全新的展UV软件，在三维制作过程当中，为了更快捷更精准地制作出模型，完成项目的制作，我们不妨运用一些三维软件的插件。这些插件能在数秒内对我们的工作有着很大的作用。Unfold 3D是一款自动分配好UV的智能化软件。不依赖传统的几种几何体包裹方式，它是通过计算自动分配理想的UV。

Unfold 3D是一个自动、快速、精准的UV映射处理工具，它可以让你轻松解开网布的工具，只需要对网布进行拖拽，我们就可以立即实现UV映射(注:UV不是ULTRAVIOLET，而是U和V)。 这样就省去了很多的时间进行贴图的绘制过程。

下面就让我们具体地认识Unfold 3D这款软件，如图3-1。

图3-1

这就是Unfold 3D软件的基础接口，图3-1的面板显示为导入的模型，图3-2的面板则显示了我们在正确的切割下，展开的UV贴图。下面就让我们认识一下Unfold 3D软件的菜单工具。

图3-2

Load……[Ctrl+O]:导入。导入的多边形模型的格式为obj格式。

Reload[Ctrl+R]:重新导入。可以再次导入刚刚的档（但不包括UV信息），用于一旦UV出现错误，即可重新读取原文件，将场景恢复到最初状态。

Load UV……：导入UV。导入带UV的切割信息的模型。

Load UV+Merge……：导入UV+合并。和Load UV差不多，有时UV切割信息不完全时应用。

Save[Ctrl+S]:保存。保存的档会在原文件的文件名的后面加上unfold3d字样，然后再次保存。之后的每次保存都将会覆盖此档。

Save As……[Shift+Ctrl+S]：另存为。可自由输入新的文件名，可自由保存。

Save 3D As……：保存为3D。

Quit：退出，如图3-3。

图3-3

Undo[Ctrl+Z]：撤销。

Redo[Shift+Ctrl+Z]：反撤销。

Preferences……：参数设置。

Mouse bindings……：鼠标设置。

Save Preferences：保存参数。保存unfold3d中的一切设定，不能恢复为默认，慎用，如图3-4。

图3-4

Cut mesh[X]：切开物体。沿选中的边剪开物体。

Reset 3D coords：复位。将UV恢复到展开前的样貌。

Prepare[M]：准备。

Prepare N times[Ctrl+M]：

Auto unfolding[U]：自动展开UV。

Manual unfolding[Ctrl+U]：手动展开，如图3-5。

图3-5

Adjust[K]：调整UV。可以对不满意的UV进行调整。

Settings……[Ctrl+K]：设置UV的精确度。数值越小越精确，如图3-6。

图3-6

Pack[P]：摆放。对已切开的UV或UV平面尽量在不浪费空间的情况下进行摆放。

Settings……[Ctrl+P]：摆放设定，如图3-7。

图3-7

Mesh informatings[I]：物体信息。

Import UV co-ordinates：导入协调UV可将物体原先的UV形式导入进来。

Export mesh infos[Ctrl+E]：导出物体信息。

基础接口介绍到这里，下面让我们以实际的项目盒子玛丽为实例，进一步理解制作的整个流程。

首先让我们打开三维制作软件3Dmax，然后让我们在max制作面板中创建一个盒子，作为模型的头部，如图3-8）。将模型做一下适当的位置调整，让我们更

图3-8

方便地进行下一步的制作，如图3-9。选中模型点击右键，单击选中"convert to：convert to editable poly"，如图3-10。经过反复的这样的操作，我们就可以制作出面数较少，大体接近的模型——底模（一般情况下，在我们建立底模时最好不要超过3w个面数）。

图3-11

图3-9

图3-12

图3-10

模型制作完成后我们打开菜单"File"选择"export"导出指令，在导出文件时，尤为要注意的事项是，导出文件必须是obj格式，在导出的同时会生成一个面板obj export options，将里面的faces选项更改为polygons，然后点击export，导出就成功了，如图3-11～图3-13。

下面就是我们展UV的环节，如图3-14～图3-24。

打开Unfold 3D软件，点击菜单files，导入之前储

图3-13

存的OBJ文件,左边接口为你所建的模型，如没有出现橙色的点、边或面，则你的模型没有出现问题。

为了我们更方便地使用软件Unfold 3D，我们可以

编辑鼠标设置，选择max或Maya等一些用户设置。编辑完成后，选择我们想要切开的边，让我们的模型可

以规整地展开，选择Cut mes就完成了这一操作。查看我们所展的UV是否正确，确认无误后就将其导出，格

图3-14

图3-17

图3-15

图3-18

图3-16

图3-19

图3-20

图3-21

图3-22

图3-23

图3-24

式仍为obj格式。

进入软件3Dmax，打开UV编辑功能，将边线调亮以便于贴图的绘制。导出格式obj或tga均可，打开Photoshop，打开UV开始绘制UV贴图，在绘制贴图时可以略微超出线的范围，只要不留出空就可以，绘制时要时常查看max中的模型，时常保存渲染查看，看贴图是否理想。最后保存就可以了，如图3-25～图3-29。

再次回到max中，为我们的模型创建一个材质球，

图3—25

图3—27

图3—26

图3—28

然后导入贴图并赋予在模型上，查看是否出现错误，无误后请保存。

这样我们的模型就整体制作完成了。

图3—29

048

第二节 ///// 如何将二维图片转换成立体图片

如今，数字领域中最流行的莫过于3D立体效果了。随着《变形金刚》《阿凡达》等3D立体影片的热映，全球掀起了一股3D立体热。立体电影为观众带来了全新完美的视觉体验，以及极大的震撼效果。那么在日常生活中，我们是否也可以将平常的照片做成立体的效果，将美景搬回家中，感受身临其境的美丽与震撼呢？答案是肯定的。下面我们来介绍一下i3D Photo这款简单便捷的软件。

i3D Photo 原名Quick 3D Photo，是由NemoInfo出品的最简洁易用的3D照片浏览与制作软件。i3D Photo软件对电脑的配置要求并不高，普通配置即可。首先给大家讲解一下立体感的形成原理。人的两眼间存在一个不足5厘米的距离，因此当人们在注视一个物体时，两个眼球的角度并不相同。所以说形成立体感的原因是源于左右两眼的视差，而视差是由人的两眼看同一物体时的夹角决定的。因此当我们拍摄时需要注意以下两点：第一是当对同一景物拍摄照片时，需要略微变换一下拍摄角度，拍摄两张；第二是为了达到更好的立体效果，需要注意选好拍摄角度。

界面介绍

📄 新建工程：选择两张图片新建一个立体图。

📤 打开工程：打开已有的立体图，支持jps和q3d两种格式的文件。

💾 保存工程：保存当前工程。

⬆ 输出为图片：将当前显示的立体图输出为图片，可以输出为jpg或bmp格式的图片文件。

🔲 自动调整颜色

✖ 微调

🔄 左右图互换

▢ 自动对齐

✂ 裁剪

✖ 删除：删除当前立体图。

🔍 放大：将图片放大显示。

🔍 缩小：将图片缩小显示。

🔍 适应窗口大小：根据窗口自动调整图片显示大小。

🔍 1：1显示：根据图片实际尺寸显示。

⚫ 互补色立体图模式

📖 图像对平行模式：显示平行图像对。

📖 图像对交叉模式：显示交叉图像对。

🖥 全屏显示：全屏显示立体图。在浏览立体图时，推荐使用该模式。

接下来给大家讲述一下具体的制作方法：

第一步：导入图片

打开i3D Photo软件，单击 📄 图标，新建工程，找到素材所在的文件夹，分别导入左右图。点击确认即可。

第二步：调整与校准

图片导入后，如两张照片颜色光线差别大可单击 图标，自动调整颜色，可使两张照片看起来色调更一致。然后单击 自动对齐命令，对照片物体位置进行校准，可防止出现光晕。

第三步：生成3D图片

单击 图标，补色，立体图旁边的下拉栏，我们可看到红青、黄蓝等7个不同的选项。最终选择哪个，取决于我们用哪种眼镜观看。由于红青色属于标准色，因此，我们在这里选择红青+最优。

第四步：效果微调

微调可使景深和立体效果更加明显。因此，我们在生成3D图片后，单击 微调图标，进行更加细致地调整。这时，需要我们带上立体眼镜进行调整，以便调整出最好的立体效果。

第五步：导出3D图

单击 导出图片。也可点击图片导出立体图片。

第三节 ///// 手机游戏项目设计步骤

一、作像素画的软件选用

目前手游业界游戏美术的通用绘制像素画的软件：Photoshop，版本可以按自己的习惯来选择。

编辑动作和特效的软件可以使用：spritex动作编辑器。

二、像素画的基础线条

1. 22.6°的斜线

选取铅笔工具并选择1像素的笔刷，以两个像素的方式斜向排列，共分为双点横排、双点竖排两种排列方法。此类线条较常用于建筑的描绘，因此3D建筑的统一透视角度也为22.6°。

2. 30°的斜线

选取铅笔工具并选择1像素的笔刷，以两个像素间隔一个像素的方式斜向排列，当竖向排列时则形成了30°的斜线，此类线条使用较为灵活，经常与其他线条配合使用，以便完成一些特殊的造型。

3. 45°的斜线

选取铅笔工具并选择1像素的笔刷，以一个像素的方式斜向排列，此类线条掌握比较简单，较常用于平面物体以及建筑斜面的绘制。

4. 直线

选取铅笔工具并选择1像素的笔刷，同时按住Shift键，拖动鼠标就可准确地绘制出直线来。

5. 弧线

因为弧度大小的关系，因此弧线画法有很多种。选取铅笔工具并选择1像素的笔刷，分别以像素

3-2-1-2-3、4-2-2-4、5-1-1-5的弧形排列，其排列具有一定的规律性以及对称性。此类线条较常用于人物头像、动物的绘制。

基于以上介绍的基础线，通过熟练的组合使用和色彩搭配，就可以绘制出我们想画的精美的像素画了。

三、绘制案例

一般情况，在游戏公司供职的朋友们在接到任务的同时，也会接到策划组的策划案。但，如果在校的同学，我们也可以自己给自己出题进行练习。

比如，我们接到了一个策划案，需要绘制一个中国风半写实虎妖，具体要求比如，这个NPC的绘制像素范围大体在XX像素-XX像素之间。

角度是斜下45度俯视。如果程序方面有颜色要求的限制，还需要在规定的颜色数下绘制。这个文案到这里就结束了，剩下的设定就需要原画师自己发挥创意了。

下面我们进入绘制虎妖案例中继续讲解。

《虎妖》

先给大家看下完成后的样子，如图3-30。

下面开始进入绘制步骤：

我画画的习

图3-30

惯一般是先画**概念稿**，用随意的线把自己的想法快速表达出来，能达到自己内心的效果符合游戏风格即可（如图3-31）。

图3-31

细化，**概念**线稿到此为止，这个线稿为了方便可以按自己意愿建立画布的大小（如图3-32）。

图3-32

接下来缩小线稿到50×50像素大小，之后拿铅笔工具，笔尖大小缩小到一像素描线。

首先选取一个基色做底色描线（如图3-33）。

图3-33

画完线稿就开始上色，上各个部分的底色（如图3-34），下面开始深入，加深体积感、空间感（如图3-35）。

图3-34

图3-35

最后深入整理完成再添加个影子，在虎妖的下面新建一层使用椭圆工具在脚下画符合透视的一个椭圆，然后填充一个接近黑色的暗红色，降低图层透明度到50%（如图3-36）。

图3-36

到这里我们的虎妖案例就完成了。

四、制作虎妖角色动画

上一讲巳经通过一步 步的绘制完成了我们的虎妖角色。那么下面我们可以制作虎妖的角色动画了。

但是，在制作动画之前我们需要了解一下这个SPRITEX动作编辑器的基本功能。

打开SpriteX动作编辑器我们就看见了软件的界面。上面是软件的应用菜单，左面是接片编辑界面，右面是动作帧编辑界面，如图3-37。

图3-37

上面的软件功能菜单是软件工具的来源。但是在实际运用中却很少用到。

具体上还是主要讲解各个能运用的工具，右图红框是常用工作区自上至下分别是，如图3-38：

箭头工具：重置命令，选择左右工作区。

图块裁切工具：界定PNG角色特效切块大小。

橡皮：去除图块裁切工具功能。

图块调整：单次调整图块裁切工具范

图3-38

围。

图3-39是帧编辑工具界面：

红框里是常用编辑工具，我们按横列讲解，

第一横列：左1.新建空白帧：我们可以建立空白帧，之后把裁切好的图块拼接到空白帧中。

右1.复制帧：也就是复制帧编辑界面里已经存在的帧。

第二横列：左1.删除帧：删除已经建立的帧。

右1.删除图块：也就是删除已建帧中的任意图块。

第三横列：左1.选定动作帧编辑界面的上一帧。

图3-39

右1.选定下一帧。

第四、第五横列是一组：是编辑已经建立的帧。由于要制作角色的动作动画我们需要把已经绘制的虎妖裁切出来，裁切的规则是按头 、双臂、身躯和双腿这样的顺序。如果需要更加细腻，那就可以按关节裁切得更加细腻，如图3-40。

图3-40

然后我们按快捷键Ctrl+Shift+S储存PNG2-4格式（切记不要背景），如图3-41。

图3-41

储存完PNG切片图就可以导入动作编辑软件进行编辑了。

进入SpriteX动作编辑器选择右图红框中的命令点击找到我们需要编辑的图，如图3-42。

图3-42

点击裁切图块命令框选完每个切片，尽量贴合图块裁切，如图3-43。

图3-43

下面继续，点击软件右侧的动作编辑界面的新建帧工具，把我们裁切的图块用箭头工具点击拉入空白帧内（注：动作帧双击可以最大化，在最大化后双击又可以回到动作帧的排列界面，像拼积木一样地拼成一个完整的虎妖），如图3-44：

图3-44

这样拼起来的虎妖就可以通过上面我们讲到的界面工具进行编辑动作。

这一讲我们可以做一个动作游戏中的最常见也是最基本的待机动作（呼吸动作）。我们做一个常见的五帧待机循环。

我们运用复制帧工具复制五个我们刚才新建的帧，如图3-45：

图3-45

动画的编辑步骤：

第一帧是站立帧，不做动作。第二帧虎妖头部、双臂、身躯切块向上一像素。第三帧根据上一帧虎妖头部再向上一像素。第四帧根据上一帧双臂和躯体向下一像素。第五帧根据上一帧头部向下一像素。

接下来我们点击编辑动作命令，进入编辑动作界面，如图3-46：

图3-46

在动作编辑界面点击新建动作命令，新建的动作可以双击取名，如待机。把我们已经制作好的五帧全选单机待机动作，选择添加帧命令导入，如图3-47。

图3-47

导入完成后，在这个界面我们可以循环检查自己做的动画是否有漏洞，然后返回动作帧编辑界面修改。

如果感觉动画无误就完成了，可以导出了。可以导成 gif 格式和 spx 动画编辑格式软件进行储存命令，如图3-48：

通过这几讲，按照步骤我们就完成了从绘制概念图到像素原画到动作编辑直至输出完成的整个流程。

图3-48

第四章 数字游戏模型制作

本章重点 》
教授数字三维游戏模型的制作，并对贴图等难点进行分析。

学习目标 》
学习数字三维游戏模型的制作。

本章学时 》
24学时。

第四章　数字游戏模型制作

第一节 ///// 卡通人物模型制作方法

　　这章我们来了解一下卡通人物模型的制作方法。首先，确定人物的三视图，如图4-1。

图4-1

　　打开max，创建一个片，尺寸和三视图大小相同，设置边数为1，如图4-2。

图4-2

　　使用材质球将正视图贴在这个片上，打开角度控制，并将片旋转90度，如图4-3、图4-4。

图4-3

图4-4

　　复制片，用同样方法将侧视图和背视图贴在复制出来的面片上，并将其旋转至正确角度，如图4-5。

图4-5

　　创建一个box，并将其塌陷为poly，右键选择NURMS Toggle，然后再次塌陷模型为poly，得到如下模型，如图4-6～图4-9。

图4—6

图4—7

图4—8

图4—9

点击键盘Alt+X，将模型转为半透明显示，隐藏背视图的片并进入前视图，将模型移动至人物头部位置并调整大小，如图4—10、图4—11。

图4—10

图4—11

复制模型至身体位置，并调整大小，如图4-12。

图4-12

选择位于头部的模型，点击Attach命令将两个模型合并，选择模型一半的面删掉，然后添加Symmetry命令，使模型对称显示，再次右键选择NURMS Toggle，如图4-13～图4-16。

图4-13

图4-14

图4-15

图4-16

进入点级别模式，结合正视图和侧视图调整模型，如图4-17、图4-18。

图4-17

图4-18

再次点击Alt+X取消半透明，如图4-19选择边并添加一条线。

较烦琐，要耐心调整，调整后如图4-22、图4-23。

图4-19

图4-22

进入面级别，如图4-20、图4-21，选择面，点击bridge命令进行桥接。

图4-20

图4-23

图4-21

再次进入半透明模式并右键选择NURMS Toggle，对点进行调整，此处没有什么难点，只是比

如图4-24选择边进行加线。

图4-24

选择面，点击bevel挤压出腿，并进行调整，如图4-25、图4-26。

图4-25

图4-26

选择边并添加一条线，如图4-27。

图4-27

进入面级别，如图4-28～图4-31，选择面，点击bevel对面进行挤压，右键选择Convert to Edge命令，将选择的面转化为相对应的点，点击poly命令下的对齐命令。

图4-28

图4-29

图4-30

图4-31

进入面级别，结合正视图与背视图对胳膊进行调整，如图4-32、图4-33。

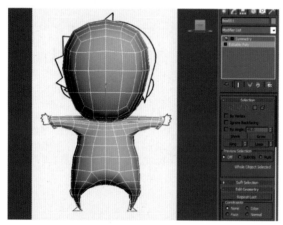

图4-32

图4-33

如图选择边添加一圈线，进入面级别，选择面挤压并调整出脚的形状，如图4-34~图4-39。

图4-34

图4-35

图4-36

图4—37

图4—38

图4—39

如图选择边添加一圈线，进入点级别调整点到腰带位置，进入面级别选择如图面，按住Shift键放大，

得到衣服的大型，进入点级别调整衣服，不要让衣服与身体有穿插，并且把衣领的大型调整出来，如图4—40～图4—44。

图4—40

图4—41

图4—42

图4-43

图4-46

图4-44

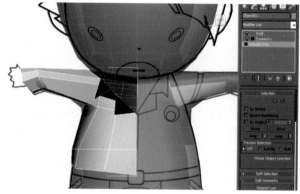

图4-47

如图4-45～图4-47选中边，按住Shift键向外拖拽，生成新的面，并调整出衣领的外形。

如图4-48～图4-50添加一条边线，给衣服添加Symmetry命令，选中前边中间的线向旁边拖拽一点，然后将Symmetry命令塌陷进poly，选中前面一边的线

图4-45

图4-48

向外拖拽一点，再按住Shift键再向另一边拖拽一点，形成一个新的面。

而得到两圈边，调整这两圈边的位置，使它们在正视图上位于腰带的位置，如图4-52、图4-53。

图4-49

图4-52

图4-50

给衣服添加TurboSmooth命令和Shell命令，如图4-51。

图4-53

选中小腿部分的边，添加一圈线，并调整位置至裤腿位置，如图4-54。

图4-51

选择腰部的一圈边，点击Chamfer命令进行倒角从

图4-54

选中腰带以下裤腿以上的面按住Shift键放大，得到裤子的大型，进入点级别调整裤子，不要让裤子与身体有穿插，并且把裤子的型调整出来，如图4-55~

图4-58。

图4-55

图4-56

图4-57

图4-58

继续调整裤子的外形，并给裤子先后添加Symmetry命令、TurboSmooth命令和Shell命令，如图4-59、图4-60。

图4-59

图4-60

选中腰带位置的面，按住Shift键放大，得到腰带的大型，进入点级别调整腰带，使它可以盖住衣服的下边缘和裤子的上边缘，如图4-61～图4-63。

给腰带先后添加Symmetry命令、TurboSmooth命令和Shell命令，如图4-64。

图4-61

图4-64

选择手部的面，点击Bevel命令，选中新生成的边添加一圈线，调整点的位置，如图4-65、图4-66。

图4-62

图4-65

图4-63

图4-66

如图4-67～图4-69选择头部的一排线添加两圈线，使它们分别位于耳朵的上边缘和下边缘，调整点，使头部更圆。

如图4-70～图4-75调整点的位置，然后选择面，点击Bevel命令，调整新生成的面。

图4-67

图4-68

图4-69

图4-70

图4-71

图4-72

图4—73

图4—74

图4—75

选择耳朵与头部相连的一圈线，点击Chamfer命令进行倒角从而得到两圈边，再选中耳朵边缘的

一圈线，点击Chamfer命令进行倒角，如图4-76、图4-77。

图4—76

图4—77

选择面，点击Inset命令，生成新的面，然后将新的面向后拖拽一点，并缩小一点，如图4-78、图4-79。

图4—78

图4-79

选择鼻子位置的点，点击Extrude命令，并调整点，如图4-80、图4-81。

图4-80

图4-81

选择鼻子与脸连接的线，点击Chamfer命令进行倒角从而得到两圈边，如图4-82。

图4-82

进入前视图，用样条线命令做出眉毛的形状，如图4-83。

图4-83

将样条线调整至合适的位置，并在命令卷展栏中为样条线添加Extrude命令，然后将模型塌陷为poly，选择线，点击Chamfer命令进行倒角，进入点级别进行连线，如图4-84～图4-89。

图4-84

图4-85

图4-87

图4-86

图4-88

图4-89

为眉毛的模型添加FFD修改器，并进行调整，然后将FFD向下塌陷，再用身体模型将眉毛模型Attach，

如图4-90、图4-91。

图4-90

图4-91

　　用同样的方法将眼睛和嘴制作出来，如图4-92。

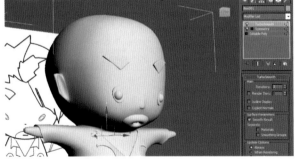
图4-92

　　将身体的命令全部向下塌陷为poly，如图4-93、图4-94。

图4-93

图4-94

　　选择人物右半个头上的面，如图4-95、图4-96。

图4-95

图4-96

点击Detach命令，把Detach As Clone前面的对号点开，得到头发的大型，如图4-97、图4-98。

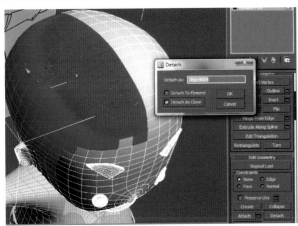

图4-97

图4-98

调整头发的外形，如图4-99～图4-102。

图4-99

图4-100

图4-101

图4-102

图4-105

如图4-103～图4-105添加Shell命令，选中上面的面将其删除。

图4-103

图4-104

在正视图中用样条线画出头发的外形，将样条线复制，并调整位置，然后将三根样条线Attach在一起，如图4-106、图4-107。

图4-106

图4-107

在命令卷展栏中为样条线添加Extrude命令，如图4-108～图4-110设置参数，然后将其塌陷为poly，在命令卷展栏中添加Normal命令，然后用头发的大型Attach它。

如图4-111～图4-113合并点。

图4-108

图4-109

图4-110

图4-111

图4-112

图4-113

继续调整头发，如图4-114～图4-116。

图4-114

图4-117

图4-115

图4-118

图4-116

如图4-117～图4-119，选择人物左半个头上的面。

图4-119

点击Detach命令，把Detach As Clone前面的对号点开，得到头发的大型，如图4-120。

图4-120

如图4-121～图4-128，打开poly中的软选择命令调整大型。

图4-121

图4-122

图4-123

图4-124

图4-125

图4-126

图4-127

图4-128

继续调整外形，如图4-129～图4-131。

图4-129

图4-130

图4-131

给模型添加Shell命令，并将Shell命令向下塌陷，然后将模型塌陷为poly，如图4-132、图4-133。

图4-132

图4-133

在前视图中用样条线画出最前面一撮头发的外形并给其添加Extrude命令，调整位置，如图4-134～图4-136。

图4-134

图4-135

图4-136

如图4-137～图4-156创建小部件。

图4-137

图4-138

图4-139

图4-140

图4-141

图4-142

图4-143

图4-144

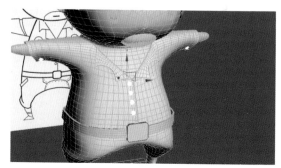

图4-145

图4-146

图4-147

图4-148

图4-149

图4-153

图4-150

图4-154

图4-151

图4-155

图4-152

图4-156

完成，如图4-157、图4-158。

图4-157

图4-158

第二节 ///// 三维角色高级材质制作

　　如果是电视甚至是电影级别的动画片中的材质贴图，至少需要2000×2000以上像素的分辨率，在这个练习中所创建的是3000×3000像素的贴图。在Photoshop中进行绘制，将绘制好的面部贴图也放在这张画面中。再进行身体贴图绘制，如图4-159、图4-160。

图4-160

　　1. 将绘制好的贴图赋予材质，并再次回到Unwarp UVW修改器中进行局部的贴图对位调整。先使用3Dmax的标准材质，图4-161。

图4-159

图4-161

2. 渲染后效果，图4-162。

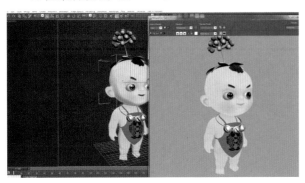

图4-162

图4-163

3. 调整材质效果后可以看到，身体的透明质感还不够，暂时不采取设置辅助光的办法。在反射通道中加入Faloff贴图，调整色彩，模拟皮肤透明效果，渲染后的效果，图4-163。

4. 下面将材质Shader类型指定为Wax，这是支持3S的专门材质类型，参数设置，图4-164。渲染后可以看到身体皮肤变得晶莹剔透，甚至有些夸张了，图4-165。

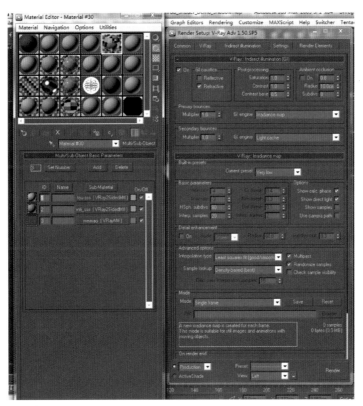

图4-164

图4-165

参叶和果等材质的调节过程和参数设置进行分析，如图4-166～图4-172。

图4-166

接下来我们对人参娃这一角色的皮肤3S材质与人

图4-167

图4-168

图4-169

图4-170

图4-171

图4-172

关于人参娃的皮肤材质的制作方法介绍到这里，在这个部分并没有太多地强调每一个制作步骤和标准的参数流程，而是尽力地分析这种常见材质的调整思路。实际上，不同的模型、不同的灯光、不同的表现效果的变化中，绝对的参数是不存在的，只要基本思路清晰，方法合理到位，相信任何表现需求都已难不倒大家。

第五章　动画短片的音乐与音效制作

『 **本章重点** 』
学习录音与制作音效的基本方法

『 **学习目标** 』
通过本节的学习能够掌握剪辑与录制
动画短片的音效的方法和步骤。

『 **本章学时** 』
16学时。

第五章 动画短片的音乐与音效制作

第一节 //// 动画短片的音乐

电影史上的第一部有声动画片，是于1928年11月18日首次公映的《威廉号汽艇》，这部由米老鼠为主人公的动画影片，很好地利用了音乐来配合角色的夸张动作和滑稽表情，音画同步这种最新技术的运用标志着动画片经历了一个全新的阶段。比较其他类型的影片而言，音乐对于动画片可以说是更为至关重要的。由于在早期的许多动画片中都没有对白，而是采用哑剧式的表演风格，很少出现真实的环境音效，因此音乐就成为与画面等量齐观的关键要素。音乐在动画片里的功能，可以归纳为下面的几点：

（1）交代背景

大多数动画片都会有一个较为明显的时代、地理、民族等背景，为了使影片的风格协调一致，应当由画面和音乐共同完成对于上述背景的交代。当我们听到一段地道的爵士乐曲时，立刻回想起20世纪三四十年代的美国，新奥尔良人的黑人乐手们自由奔放的即兴演奏表现着内心的欢乐与忧伤；而当一段悠扬的中国曲笛声响起，有谁不会联想到江南水乡的袅袅炊烟和骑在牛背上悠然自得的牧童。

（2）描绘场景

动画片中往往会出现自然景观、人文景观或是战争、灾难等突发事件的各种场景，而音乐对于这样的场景描绘，也是非常擅长的。

首先，乐器的音色本身就具有很强的表现力，比如小号、圆号、长号等铜管乐器，与狩猎时的号角和战斗时的军号音色非常相似，用来表现狩猎和战争场面再适合不过了；而弦乐器的泛音，竖琴音色飘逸而甜美，又具有虚幻的色彩，适合于表现天堂、仙境的美景——除了音色之外，音乐的节奏和音型也具有独立的表现特征，如进行曲、圆舞曲、波尔卡舞曲等，或威严堂皇，或流畅优雅，或轻快活泼，或庄严肃穆，鲜明的音乐形象对于描绘各种场景是非常有帮助的。另外，在某些场景转换时，音乐还能发挥蒙太奇的作用，即由音乐来衔接和交代故事情节，表现画面之外的情节转换。

（3）烘托气氛

对于动画片欢快、恬静、紧张、恐怖等各种环境氛围而言，没有比音乐更适合烘托、渲染这样的气氛了。有时只要听到一个尖锐的长音，即使画面中没有任何视觉信息，我们也会不由自主地感到紧张起来。音乐之所以有这样的感染力，关键在于它丰富的和声、音色、节奏语汇，一个简单的大三和弦，就会给听者带来明亮、安详、和谐的听觉感受；一个复杂的减七和弦，又会使听者感到怪异、不安、恐怖，再加上不同的音色和节拍节奏所具有的表现力，对于烘托影片的气氛会起到重要作用。

（4）刻画人物

动画片中的主人公，无论是人类还是动物，都会拥有丰富、充满感情的内心世界，而刻画人物内心的喜怒哀乐，正是音乐艺术最擅长的优势所在。旋律被称为音乐的灵魂，仅仅通过旋律创作中旋律线的上下起伏，不同调式的色彩特征，节奏形态的张弛变化，就可以有效地表现人物的情感与个性。在动画片中，当片中人物的情感强度达到相当程度时，往往需要音乐来刻画其内心的复杂感受，并借此引发观众的情感共鸣。

（5）确立节奏

优秀的影片的镜头拍摄和画面剪辑，都需要具有良好的节奏感，而在动画片这种特殊的艺术形式中，动画设计师的节奏感往往来自音乐的节奏。现代的动画片制作，都会在动画设计前将重要的配乐段落先录制好，然后通过特殊软件将声波的图谱打印在纸面上，导演和设计师根据这些图谱来确定画面的运动节奏，动画是在根据运动节奏来绘制动画，在后期编辑的过程中，也需要利用音乐的节奏来组织画面，音乐的节奏是整部影片节奏的基础与前提，而动画成了音乐节奏的图解。我们可以将这些音乐按照它们不同的功能，分为主题曲与插曲、场景音乐、剧情音乐等。

（6）主题曲

这也是动画片中非常重要的音乐成分，主题必须紧扣影片的主要脉络，体现主人公的思想感情，起到深化主题、加深记忆、引发共鸣等多重作用。主题曲通常出现在故事情节发展到高潮的关键部位，在影片的结构方面也具有重要的作用。在听觉上通过合适的乐器，用音符的起伏向观众传达影片所要表达出来的主题思想。

影片开场主题曲最大的作用就是在第一时间引导观众进入自己所感受理解的故事情节中去，在这种由音乐带来的情感幻想的状态中观众往往就会不自主地被吸引去继续往下观看，了解影片的角色、场景、内容、思想是否与自己的感觉一致，是否可以让自己乐此不疲地看下去。这恰恰就是衡量一部影片成功与否的先决因素，这种作为主线引领的音乐是对观众欣赏动画电影最直观的辅助手段。

（7）插曲

插曲作为动画电影中的一个重要组成部分，通常短小精炼，为剧情的某一环节所做，专属为片中特定的情节内容，意在烘托剧中某一特定情节的氛围变化。调动观众的情感起伏，表达特定的思想情绪。例如动画片《宝莲灯》中李玟唱的《想你的三百六十五天》和刘欢演唱的《天地在我心》，就是作为插曲出现在影片中的。

插曲的作用就在于此，补充和强化某一特定场合的情绪特征。试想如果没有这段插曲，就像是在没有多少景点的地方旅游浏览一样，贫乏无味，兴致就会一降再降，游客需要的是更多的惊奇与意外。

（8）场景音乐

那些伴随特定场景而出现的音乐段落，它们在影片中的地位虽然不像片头片尾曲和主题曲那样引人注目，却也是不可或缺的成分，场景音乐的首要功能当然是描绘。如《狮子王》中野牛狂奔的场景，《美国鼠谭》中轮船失火的场景都是充满动感、场面宏大的重头戏，音乐在其中扮演了重要角色，运用紧凑的节奏、强弱的对比和大型交响乐团丰富的音色，生动地描绘出场景中紧张得几乎令人窒息的气氛。另外，场景音乐在某种情况下还可以代替自然音效，比如从高处滑落的镜头，可以用一连串下行的音阶来表现，粗暴敲门的镜头可以用若干个不和谐和弦来代表，大提琴的拨弦是猫靠近老鼠时蹑手蹑脚的形象，而小提琴的拨弦则用来表现各种花季动作等。与真实的音效相比，场景音乐更为夸张幽默，可以给观众更多的想象空间。

（9）剧情音乐

这是指那些与影片情节发展直接相关，有时甚至是情节发展基础的音乐段落，这一类音乐往往作为客观性音响直接出现在影片的画面中，声音与画面的结合非常紧密。甚至有些影片，就是作为音乐的图解而拍摄的，如1929年迪士尼拍摄的《骷髅舞》，就是以法国作曲家圣桑的小提琴曲《骷髅之舞》为蓝本的图解式作品，片中的骷髅随着音乐跳起了华尔兹，它们

把自己的四肢脱卸下来，拿起胫骨敲击胸骨，发出叮叮当当的钢琴声，给人强烈而有趣的视听感受。

第二节 ///// 动画短片的音效

（一）录音基础知识

话筒是一个将声能转换为电能的换能器。位于话筒内的振膜在接收到声波之后会产生振动。这种机械振动经换能机构转换成变化的电压信号。音量越大的声音信号引起话筒振膜振动的幅度就越大，所产生的电压信号自然也会越大。电容话筒与动圈话筒的区别：

（1）动圈话筒的工作原理是：当声波引起振膜振动时，也会带动附在上面的音圈一同在磁场中振动，音圈在永磁体的磁场里往复振动，在线圈中就会产生感应电动势，从而将声膜的振动转变成电信号输出。

（2）电容话筒的工作原理是：采用振膜来拾音，当给这两块极板加上直流极化电压——幻象供电之后，振膜的振动会使它与固定极板之间的距离发生变化，从而得到一个随着声压的变化而变化的电流。这样，电容的电量也产生了连续的变化，从而使输出的电压产生了连续的变化，也就是产生了模拟信号。

话筒的指向性:是话筒对不同方向声源的响应程度。常用的可以分成以下几种：心型指向性、全指向性，还有8字型指向性等。

（1）全指向性：全指向性的话筒对于来自各个方向的声音具有相同的灵敏度与频响，任何方向的声音都能够拾取到，相对于心型指向性，全指向性的话筒所拾取的声场更为宽阔，特别适合录合唱组、环境音效，以及声学乐器，因为它的空间感特别出色，如图5-1。

（2）心型指向性：这是最常见的指向特性，心型

图5-1 所有方向的灵敏度都差不多

话筒是单向的，这就意味着必须用话筒的正面拾取音源，反面的灵敏度要低很多。它的这种特性适合被拾取的音源与其他舞台声音保持隔离性，如图5-2。

图5-2 只有一侧的灵敏度高

（3）8字型指向性：这种指向的话筒，在振膜的正反两个方向具有相同的灵敏度，对侧面的声音具有很强的隔离。一支8字型话筒拾取二重奏、面对面的访谈效果特别优秀。对于乐器之间的隔离非常有用，如图5-3。

图5-3

两边具有相同的灵敏度，对于偏离轴线90度的声音具有很好的隔离作用。

（二）拟音与音效的采集

音效是指动画电影中烘托表现角色动作、情绪、心理的一种提示性声音，可以起到加强画面的真实感，延伸串联画面，烘托环境气氛，增强静态画面动感等作用，与其他类型的影视作品不同，动画片中的画面全部来自动画式的创造，在影片中也占据着举足轻重的作用。

所以基本上不存在"同期录音"的概念，所有的音效都是根据影片画面的需要重新采集的，当然也可以从市场上找到不少现成的音效库光盘，上面收录了由唱片公司录制的分门类的音效，如果这些都不能满足我们的要求，还可以请拟音师来模拟某些音箱效果。当代计算机音频系统的运用，更使音效制作的效率大为提高，有许多听起来不可思议，实际上都是计算机处理加工完成的。例如，迪士尼动画电影中常用的夸张的动作都会有夸张搞笑的音效来配合演出表现。例如：角色迷惑、吃惊、恐惧、喜悦的神态变化，受打击后星星在头顶绕着圆轨飞行，因为心虚而小心翼翼地行走等，都有相映成趣的特殊音效，使得观众的笑声更加开怀。如果没有当中角色像小丑一样

洋相百出的表演，看久了就会感觉无聊弱智了。在视觉与听觉上双管齐下，让观众感觉那可笑的声音就应该从滑稽的动作发出来的一样，使观众的精神得到了无比喜悦地放松，引发观众浓厚的观赏兴趣，起到强化、点睛的艺术效果。

动画片中最常见的音效，主要有人体活动音效、日常生活音效、各类动物音效、自然环境音效、交通工具音效、武器装备音效、人工虚拟音效等。

（1）人体活动音效：包括人的心跳、喝水、吃饭、咳嗽等生理状态，行走、奔跑、游泳、跳跃等运动状态，嬉笑、哭泣、叹息、气愤等情绪状态。成人与儿童、男性与女性的人体活动音效有很大区别，需要分别采集。

（2）日常生活音效：包括锅碗瓢盆等厨房用品，水龙头、马桶等卫生设备，打印机、电视机、收音机等家用电器，电话、传真机、手机等通信工具，各种材质门窗的开关等音效。

（3）各类动物音效：包括鲸鱼、海豚、鲨鱼、小丑鱼等海洋动物，狮子、猎豹、角马、羚羊等草原动物，老虎、猴子、猩猩、鸟类等丛林动物，狗、猫、老鼠、昆虫等日常小动物的音效。

（4）自然环境音效：包括风声、雨声、雷声、闪电声、海浪声、溪流声等自然环境音效。

（5）交通工具音效：包括汽车、拖拉机、飞机、轮船、火车、航天飞船等现有交通工具音效。

（6）武器装备音效：包括枪械射击、子弹上膛、手榴弹爆炸、炮弹发射、坦克行驶、直升机飞行、战斗机飞行的音效。

（7）人工虚拟音效：包括不明飞行物、星际太空飞船、神秘生物怪物、未来武器等现实生活中不存在的虚拟音效。

所谓拟音，就是在影片后期制作过程中，人工模

拟并录制特殊类型的效果声，如风雨声、开关门的声音、各种地面上的脚步声、互相打斗时发出的击打声、刀剑碰撞声等。与拍摄同时所采集的同期声音效相比，拟音能够发出那些不常听到的效果声，也可用于一些自然界并不存在的特殊音效的产生。目前，拟音师是影视制作行业非常稀缺的人才，全中国从事这一行业的人超不过几十人，优秀的拟音师更是屈指可数。

拟音的环境通常都在专用的录音棚或者是动效棚中完成，室内除了观看视频必需的大银幕之外，一般都建造有各种材质的路面，包括石子路面、沙地、水泥路面、草地、硬木板等，墙面上安装着若干没有门洞的门，另外还有各种容器，厨房用的各种布料，以及各种各样的稀奇古怪的小玩意，当然还有各种型号的传声器。拟音师就是在这样的环境中，一边观看银幕上的故事情节的发展，一边运用他们灵巧的双手模拟出各种声音。

部分常见音效的拟音方法，拟音师们大都有一些令人意想不到的小道具，用来产生特殊的声音效果，当然还有更多的声音，不需要任何道具，而是来自拟音师的身体，比如拍手、喘气、尖叫、拍自己的脸、捶打自己的胸脯等，拟音师们很少单独工作，尤其是在影片中出现多人物的情况下，需要与他们的搭档一起完成拟音的任务。部分常见音效的拟音方法：

老式的电动剃须刀——用来模仿远距离飞行的蚊虫。

淀粉装在布袋里揉捏——用来模仿在雪地上行走的脚步声。

在脸盆中泼水——用来模仿下大雨时的"哗啦"声。

用一块丝绸布抖动——用来模仿燃烧时的火苗声。

用通下水道的橡皮罩在桌子上敲击——用来模仿快速奔跑的马蹄声。

一把快要散架子的椅子——用来模仿扁担、轿子的吱呀声。

一把羽毛扇——用来模仿鸟类翅膀的扇动声。

一块普通的布料——可以用来模仿人们衣服的摩擦声、武打片中飞行的声音。

一个木制手摇风车，上面蒙上帆布——摇动风车时，会发出大风呼啸的效果。

一支大军鼓和软头鼓槌——可以模拟出"隆隆"雷声。

一张普通的玻璃纸——用手揉搓可以发出类似篝火燃烧的声音。

《星球大战》（Star Wars）里的激光剑——拉长的电线，用金属敲击。

《忍者龟》（Ninja Turtle）里的拳击——奶酪摩擦声和湿枕头的声音。

雨声——盐洒在纸面上。

冰雹声——大米洒在纸面上。

在泥泞的道路上行走——手压浸湿的报纸。

第三节 ///// 动画片的人声

动画片中的配音与动画创作有着密切的关系，在配音方面进行创作可以让动画片更为精彩。配音就是由现实演员让本没有生命语言的动画角色复活的工作，让它们不光有动作有表情，还会有思想有语言。配音是现实中演员与虚构角色互动的重要环节，配音的好坏直接影响到动画电影的质量与观众的欣赏情绪。配音可分为三点来体现其作用：

（1）直接语言，也就是剧中角色的台词，这是给角色赋予人性的最直接的表达方法，也是最易被人们接受和理解的方法之一。

（2）心理自述，用于剖析角色深层思想，把他的潜台词、心理描写表述给观众，便于理解剧情。

（3）旁白，通常为叙述性的语言表述，用来交代背景，自述大纲。

配音是现实中演员与虚构角色互动的重要环节。配音的好坏直接影响到动画电影的质量与观众的欣赏情绪。

最后，声音（音乐、音效、配音）的编辑，使声音与画面完美地结合起来。声音是一部动画电影的灵魂，只有有了适当的、与通篇相契合的声音，一部动画片才算真叫做活了。

第四节 ///// 声音的制作

Nuendo4软件是Steinberg公司的旗舰产品，主要定位是Advanced Audio and Post Production System(高级的音频以及后期制作系统)，是大中型录音棚以及影视后期制作单位经常使用的工作站软件之一。

了解Project的结构

Nuendo4保存的工程文件后缀为.nor，这是Nuendo Project的缩写，Nuendo4工程文件的文件夹中包含：.nor档，Audio档夹，Images档夹，这三个档夹都是在建立工程时自动生成的，今后所有在该工程文件中录制的音频素材将保存在Audio档夹中；Images文件夹中则保存了波形的图形及经过处理后的波形图形，今后随时打开工程文件，Nuendo4直接读取这里保存的波形图即可在音轨窗口中快速显示出波形，如图5-4。

图5-5 执行新建工程菜单命令

板，如不需要，则选择[Empty]空的模板，单击[OK]，如图5-6。

图5-4

建立新的工程文件

1. 在打开软件接口中，执行[File]档——[New Project]新建工程菜单命令，如图5-5。

2. 在弹出来的对话框中选择一个合适的预设模

图5-6 选择新建工程的模板

3. 如图5-7，在弹出来的浏览窗口中选择一个文件夹作为新建工程的工作目录，单击Create（建立）按钮，就可以在所选择的路径卜新建义件夹。单击OK按钮，即可进入Nuendo4的工作窗口中。重要的是：一定要为工程文件建一个专用的档夹。

图5-7　指定新工程的工作目录

Nuendo4中的常用轨道

在Nuendo4中建立空白工程文件之后，在空白处单击鼠标右键，就可以看到新建各种轨道的菜单，如图5-8。

图5-8　新建轨道菜单

"Track"为"轨道"的意思，这是计算机音乐中最常用的一个名词。它好像乐队总谱里的"声部"，正是一个个的道轨叠加起来，构成了完整的音乐。在音频剪辑中常用的轨道分别为：

（1）Add Audio Track: 新建音频轨。音频轨就是用来录制和编辑声音的，在下拉菜单中可以看到，音频轨有多种格式，最常用的是Mono（单声道）和Stereo（立体声），另外还有5.1声道等为影视配乐时使用的多声道格式，如图5-9。

图5-9　音频轨道的建立

（2）Add Marker Track: 新建标记轨。

（3）Add Video Track：新建视频轨。

导入音频

在选择菜单中的File\Import（文件\导入）命令，可以看到各种导入的档格式，如图5-10。

图5-10　导入音频档

其中常用的音频素材包括：

（1）Audio File(声音文件)

（2）Audio CD(音乐CD)

（3）Video File(视频档与其中的音频档)

（4）Audio from Video File(视频档中的音频档)

（5）OMF（Avid Open Media Framework文件）

选中要导入的音频档后，单击Open按钮，Nuendo4就会将它们放入到选中音频音轨的播放指针所在位置。在导入之后会出现一个对话框，如图5-11。

图5-11 导入音频文件后出现的对话框

（1）Copy File to Working Directory （将文件复制到工程文件夹中）：选中这个复选框后，导入的音频档将会被复制一份，进入到工程文件的Audio文件中。而不选择此复选框，Nuendo4则是直接去音频文件的原始位置链接该音频文件，建议要选中此选项。

（2）Sample Rate、Sample Sizes转换采样率、转换比特率：如果导入的音频素材与当前工程文件所使用的采样率不同，那么Nuendo4会要求进行转换，保证选中Sample Rate=44.100kHz to48.000kHz复选框，否则导入音频素材的长度和高度就会发生错误。

（3）Split channels(分开通道)复选框：如果选中此项， Nuendo4会将导入音频素材（立体声文件，或多

通道的环绕声文件）每个声道的声音单独作为一条音轨存在。

● 音频档的导出

在导出音频档之前，必须要选中音乐的左右范围。就是音轨窗左上角的那个左右边界小三角，把它拉出来，选中所要导出的范围，选中的区域是淡蓝色的，如图5-12。

图5-12 导出时区域的选择

注意：音乐的开头结尾都要适当留一定的时间，一般留3秒即可。之后，选择菜单中的File\Export\Audio Mix down（文件\导出\音频缩混文件）命令，如图5-13：

图5-13

[File Name]是写上文件的名字；

[Path]是选择导出后的文件存放目录；

[File Format]是选择导出的档格式，如图5-14。

（1）Wave64 File

图5-14　音频导出的设定

这是一种由Sonic Foundry公司所开发的专利音频格式。它的质量和普通的wav文件是一样的，主要区别在于，Wave64档的档开头使用64bit的，而普通的wav档是32bit的。这样，Wave64的文件容量可以远远大于普通的Wave档，单个文件的容量可以超过2GB，适合用于记录比较长时间的音频信息。

（2）Wave File

这就是最通常的波形档，一般选择16bit，44.1kHz的格式导出即可。这是标准CD唱片使用的格式。

（3）AIFF File

AIFF的全称为Audio Interchange File Format，是苹果公司所定义的音频档标准。如果需要导出音频档给苹果机，那么就可以使用这个格式。

（4）MEPG 1 Layer 3 File

这就是我们非常熟悉的MP3档，最低限度为128Kbit/s、44.1kHz、Stereo。这样的MP3音质比较有保证。

（5）Windows Media Audio File

WMA档也是我们非常熟悉的音频压缩格式，是由微软开发的，一般使用96Kbit/s即可得到不错的音质。

一般来说，制作音乐时导出16bit，44.1kHz的标准立体声音频档就可以了。

[Audio Engine Output]选择

1. Mono Export 将文本立体声的音乐导出为单声道，现在电视机一般是使用Mono（单声道）音频档。

2. Split Channels 将左右声道各导出一个单声道档。

3. Sample Rate 采样率精度。

4. Bit Depth 比特率深度。

5. Real Time Export 模式选项，这是一种慢速的实时导出，导出音频所需要的时间和实时播放的时间完全一样。当使用了大量的插件音源、效果器、计算机资源比较紧张时，可以使用这个导出方法慢速导出。

6. Update Display 复选框，那么就可以在实时播放的过程中看到调音台、电平表等的运转情况，这样可以对输出电平等进行监测。

[Import Into Project]

1. Pool 复选框，可以将音频档导回到素材池。

2. Audio Track 也选中，导出的音频将被导回到音轨窗里，成为一个音频轨。最后，确定导出请点下边的[Export]按钮。

音频波形处理

淡入淡出（Fade）：其效果与影视作品画面的淡入淡出颇为相似，如图5-15。

Normalize（音量最大化）：Audio/process/Normalize，又叫极限化、标准化。它是在保证音频素材的最高电平峰值处不削顶的情况下，将整个音频素材的电平提升到最大。

消除人声提取伴奏Stereo Flip(立体声转换)：Flip Left-Right：使左右声道互相交换；Left to Stereo：将左声道复制到右声道；Right to Stereo：将右声道复制到左声道；Merge：将左右声道在各自声道中进行混合；Subtract：能将立体声音乐位于中间的人声过滤

图5—15

掉，得到伴奏。

　　Reverse(反转)：反转操作将使声音素材前后颠倒，等于反向播放，这样可以创造一些特殊效果。

第六章 商业广告动画短片制作

本章重点》
通过广告动画实例，了解商业动画
广告的创意设计方法，从设定到三维
原型，再到分镜头，以及动画广告应
注意的问题。

学习目标》
进一步学习广告制作过程中软件的
运用方法及功能。

本章学时》
8学时。

第六章 商业广告动画短片制作

第一节 ///// 制作三维动画短片场景

这一节我们来介绍一下在无光模式下如何制作动画场景。在场景制作过程中，当我们无法靠软件自带的灯光系统来达到我们想要的效果的时候，这种方法就大有用处了，在接下来的这一节中，我们将通过一个实例来为大家讲解一下如何制作在无光模式中适用的场景。

首先，我们来看一下我们要做的场景，图6-1：

图6-1

这个场景所描作的是餐厅一角，风格比较偏向于卡通，卡通风格的动画对用色比较考究，要求作者有很强的色彩基础，其次物体的形态设计也是别具一格的。下面我们就具体学习一下如何制作这个场景。

首先，我们需要用到的软件是3D max2009，其实，很多同学喜欢钻研于软件的应用，面对现在各种各样的三维制作软件，诸如3D max、maya、CAD等，已经无从下手，其实每个软件都有自己的优点，都有自己的优势，而且软件对于我们来说自始至终都只是一个工具，我们应该将更多的精力放在对美术基础的训练上，比如色彩、造型等。

软件打开后，我们先找到3D接口右侧的基本几何体面板中的"BOX"，并在界面中创建一个box。如图6-2：

图6-2

然后，我们选择刚才创建的box，在上面单击右键，在选项里找到"Convert To"，将鼠标放在上面出现四个选项，选择"Convert to Editable Poly"，如图6-3。

这样，我们就将这个box塌陷成了一个可编辑多边形，然后，在右侧编辑面板中找到线，然后按"F"进入侧视图，选择box的四个侧面的边，如图6-4。

然后按"P"回到透视图，选择的这条线单击右键，找到"Connect"，点击"Connect"前面的小方框，如图6-5，这里，我们需要解释一下点击"Connect"和点击它前面的小方框之间的区别，点击小方框，可以获得更多的编辑数值，而点击"Connect"则是按照上次编辑的数值再次编辑一次。如果之前没有操作的话，直接点击"Connect"会在所

图6-3

图6-4

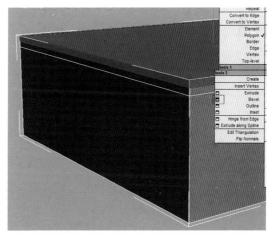

图6-5

选线的中心点联机。

点击小方框之后，会弹出新的编辑窗口，如图6-6，窗口中包括"Segments"、"Pinch"、"Slide"三个数值，"Segments"是所增加线的数量，"Pinch"

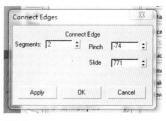

图6-6

可以调节增加的线的密集程度，"Slide"可以调节增加的线的位置，在这里，我们需要增加两条线，而且位置需要在上端，所以我们将"Segments"调为"2"，"Pinch"调为"-74"，"Slide"调为"771"，注意，"Pinch"和"Slide"两个数值应视情况而定，只要达到目的即可。

点击"OK"确定之后，我们的box上就多了两条可编辑的线，然后，选择最上面的一排面，单机右键，选择"Bevel"前面的小方框，如图6-7。

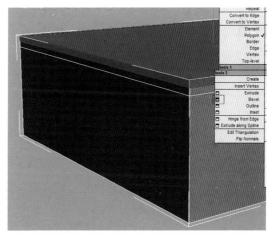

图6-7

点击之后，出现如图6-8的编辑窗口，在编辑窗口中选择"Local Normal"模式，右侧的"Height"和"Outline Amount"分别控制突起的高度和突出面的缩小程度，调节两个数值到合适的值，点"OK"确定。

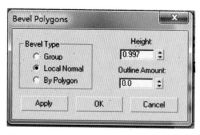

图6-8

重复上面的操作，做出如图6-9中的形态。然后我们选择前面所加的两条线中的下面一条，单击右键，选择"Extrude"前面的小方框。

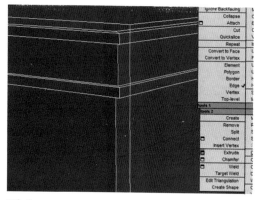

图9-9

选择之后，出现一个新的编辑窗口，如图6-10，这个窗口中包括"Extrusion Height"和"Extrusion Base Width"两个数值，前者可以编辑凸起高度，后者可以编辑凸起范围的宽度。按如下图数值，达到满意效果即可。

图6-10

点击"OK"确定之后我们就得到了一个侧面墙的模型，接下来，我们要在顶面加一个凹下去的部分，利用前面讲过的"Bevel"选项，相信大家可以轻松做到。

然后我们的任务就是把没必要的面删掉，也就是画面中看不到的面，删除后得到如图6-11结果。

图6-11

建模的方法其实很简单，利用前面讲过的功能，我们就可以轻轻松松地创建出来整个场景了，如图6-12，也许很多同学会问，为什么少了很多物体呢，因为这些物体都是重复的，我们要等贴图绘制完成并贴上之后再复制出来，这样会节省掉很多制作贴图的时间。

图6-12

既然说到贴图的制作了，接下来我就讲解一下贴图的制作过程。其实，对于我们现在这个场景而言，我们需要这个场景在没有打灯光的情况下达到一个很好的效果，那么贴图对于我们来说就是至关重要的，贴图制作得好坏不仅影响着画面中物体的形态表达，

还直接地影响了整个场景的风格和气氛。

　　贴图的制作过程包括"展UV"、"绘制"、"贴图"三个过程，首先，让我们来认识一下如何展UV，展UV可以有很多工具来实现，比如3D max自带的展UV功能："Unwrap UVW"，除此还有独立的展UV软件"Unfold 3D"、"Heads UV Layout"等，"Unfold 3D"是目前最常用的一款独立的展UV软件，我们会在后面一节单独地讲解它，这一节中我们就来认识一下3D max中自带的展UV功能——"Unwrap UVW"。展UV之后，就是绘制贴图，这也是贴图制作中至关紧要的一步。

　　首先，我们来介绍一下用3D max如何展UV，我们就拿之前展示过的地面为例，首先，我们选择地面，单机右键，选择"Hide Unselected"，将其余物体隐藏，如图6-13。

图6-13

　　将其余物体隐藏后，我们先给予地面一个材质球，将材质球上的漫反射贴图改为"Checker"，如图6-14。

　　这样，我们就给予了地面一个棋盘格的贴图，棋盘格的作用主要是方便观察UV，从而使我们画出来的贴图更加准确。然后，我们进入编辑面板，在下拉式

菜单中找到"Unwrap UVW"并选择，如图6-15。

图6-14

图6-15

　　选择之后我们就进入了展UV的功能面板，然后，我们将"Unwrap UVW"点开，选择"Face"，"Face"变成黄色以后，点"Carla"全选，找到"Map Parameters"面板，里面有很多适配选项，比如

"Planar"、"Pelt"等，这里我们选用的是"Box"，并且选择了"Align"适配到了Z轴上，这样我们观察得到的模型，上面的棋盘格很整齐，没有变形，就说明适配是没有问题的，如图6-16。

图6-16

适配完成后，我们点击"Unwrap UVW"面板里的"Edit"，这样展UV的接口就会弹出来，然后我们选择展UV接口工具栏里的"Mapping"，并选择第一项"Flatten Mapping…"，在弹出的窗口中点击"OK"，这样我们就会发现，贴图已经展分开了，如图6-17。

首先我们来介绍一下展UV的接口，接口左上角的图标常用的是前三个，即第一个"移动"、第二个"旋转"、第三个"缩放"。下方用红框标出的分别是"选择点""选择线""选择面""加选""减选"，右下角红框标出的是"启动粘贴"，如图6-18。

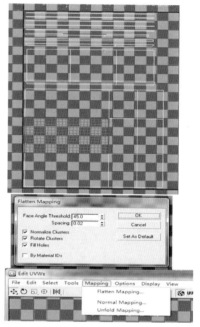

图6-17

图6-18

在图6-18中我们可以看到，在接口中选择一个面，跟它相邻的边就会变成蓝色，同理，选择点和线也是相同的效果，这样，我们就可以方便地确定每个相邻面，相邻的面和点确定了，接下来我们就该将相

邻的面粘在一起了，首先，我们选择将要移动的面的所有点，然后将它的位置摆正，保证移动过去之后每个相邻的点都可以对上，然后打开右下角的粘贴开关，将相邻的点移过去，靠得很近的时候它就会自动黏合在一起，如图6-19。

图6-19

图6-20

图6-21

照这样的方法，我们就可以将打散的UV拼合成一块完整的UV，如图6-20。

UV拼合完成后，我们就可以将它保存了。首先，我们在最上方工具栏中找到"Tools"，选择最后一项"Render UVW Template"，弹出窗口"Render Us"，在窗口中，"Width"和"Height"决定输出图片的大小，我们这里需要把"Fill"中的灰色色块改成黑色，然后点击最下方的"Render UV Template"，如图6-21。

点击"Render UV Template"后会弹出UV的渲染窗口，在渲染窗口找到保存选项，将该图保存为png格式，png格式为透明图片，更加方便我们绘制贴图，如图6-22。

接下来我们就该进行贴图的绘制了，打开PS，将我们刚才保存的png图片打开，并在它下面建一个新的图层，并填充为黑色，如图6-23。

这个地面我们需要绘制的地方主要有两大块，一块是地板砖的地方，另一块是侧面墙的地方，需要绘制两种完全不同的材质。首先我们来绘制地板砖的

图6-22

图6-23

贴图，新建一个档，利用标尺工具绘制出彩格，如图6-24。

图6-24

然后，我们将这个图片全部选择并复制，并且粘贴到我们的UV上面，由于我们的地板砖是斜的，所以我们要把新贴图旋转90度，如图6-25。

图6-25

然后将超出地板部分的贴图删掉，如图6-26。

图6-26

这样我们的地板的贴图就贴好了，接下来是墙面的贴图，我们也可以选择一张合适的图片作为贴图，笔者在网上下载了一张石头表面的材质，并作为了墙面的贴图，如图6-27。

两大块贴图都弄好以后，我们就开始绘制光影了，由于我们所做的场景里面是没有灯光的，所以我们必须靠手工绘制将所有的明暗、色彩关系画出来，由于我们有灯光的地方大概为地面中间靠右方的地方，我们就将这一块地方绘制成受光面，其余地方绘

图6-27

图6-28

制成阴影，由于我们的灯是橙黄色的，所以我们要在受光面加点偏白色的橙色，而阴影部分，我们需要添加冷色，笔者选择了深蓝色作为阴影部分的偏色，在这里要注意的是，我们是需要在所有图层的上面新建一个图层，将笔刷改为毛边笔刷，不透明度和流量都相应地调低，如图6-28。

照这样的方法，我们可以将整张图的光影和色彩关系表达明确，如图6-29。

图6-29

这样，我们的地面就绘制完成了，将贴图保存为tga格式，并替换掉原来3D max中地面材质球上的棋盘格贴图，这样，我们的地面的贴图效果已经很不错了，如图6-30。

按照同样的方法，我们可以轻松地绘制出整个场景的贴图。

图6-30

第二节 ////// 三维动画广告案例制作分析

药品动画广告项目大纲　　　　　　　　　　动画广告分镜

动画广告角色设定　　　　　　　　　　　　动画广告建模

动画广告原画　　　　　　　　　　　　　　药品动画广告项目大纲

由影视拍摄的编剧来编写，主题：XXXX复合片15秒分镜（见表1）。

镜号	景别	固定板	画　　面	旁　　白	音乐	音效	时间（秒）
			表1　XXXX复合片15秒分镜头脚本				
1			①老年女A，摇头；②老年男，晃腰；③老年女B，踢腿。	颈不酸，腰不疼，腿不痛。			1
2			老年女A和老年男跳探戈、甩头、扭腰、大步向前。				3
3		①XXXX复合片②补钙产品升级了！	老年女B手拿XXXX复合片药盒，说："XXXX复合片。"跳探戈的老年男正在表演花样，转过头喊："补钙产品升级了！"	XXX复合片——补钙产品升级版。			3
4		软骨、硬骨一起补，健康快乐有基础！	老年男用双臂搂住手举XXXX复合片药盒的老年女A和老年女B，齐声喊：软骨、硬骨一起补，健康快乐有基础！	软骨、硬骨一起补，健康快乐有基础！			3

以上是由甲方最早提供的文字故事版，整个内容安排还是以视频拍摄内容为主来进行组织，在15秒内能将产品介绍清楚并基本得到了甲方认可。那么究竟什么样的广告才是好广告呢？我认为答案很简单，即只要能在额定时间内被大众接受并能被记忆的广告作品就是好的，反之无论你的广告制作如何花哨，观众观看后不能形成深刻记忆，即使是再大手笔的投资起不到宣传效果也是白费。把心理学的原理运用于广告，在世界上已有近百年的历史。虽然目前心理学运用和分支领域已越来越滥，大有令人厌恶之感。但我觉得，广告推销如何才能迎合消费者的购物心理，却大有学问，它是心理学研究中的一个正宗领域。一般而言，广告成功的原理，首先是引起消费者对某商品的注意，然后使消费者对某商品增进了解，发生兴趣，造成良好印象，进而引起购买的欲望或动机，最后变成购买行为。

相比较前一套非动画文字分镜故事版，我们设计团队必须要对故事版进行改造（见表2），首先，要将内容进行调整，对于动画广告来说，其整体的制作风格与尺度与实拍影视广告来比较必须要更加夸张与生动，才能符合观众对于画面的满足感，这也是美国迪士尼公司早在上个世纪40年代提出的动画的十二条黄金法则中最为重要的一点。其次，先前策划故事中缺少趣味性和特点，为了使观众对这则广告有更加深刻的印象就必须对其进行重新组织。1. 为了突出药品的好疗效的特点，加入一个老人从白天跳舞到夜间的创意，这样既使画面生动有趣又突出了重点。2. 原来的策划中缺少强化品牌LOGO的内容安排，因为一款产品的推广，无论内容如何绚丽和生动，但毕竟短片的目的是进行产品的宣传，因此强化产品的品牌印象

改后的复合片药品广告动画15秒分镜

镜号	景别	固定板	画　　面	旁　　白	音乐	音效	时间（秒）
			表2　XXXX复合片15秒分镜头脚本				
1			①老年女A，摇头；②老年男，晃腰；③老年女B，踢腿。	颈不酸，腰不疼，腿不痛。			1
2			老年女A和老年男跳探戈，甩头、扭腰、大步向前。				3
3		①XXX复合片②补钙产品升级了！	老年女B手拿XXXX复合片药盒，说："XXXX复合片"。跳探戈的老年男正在表演花样，转过头喊："补钙产品升级了！"	XXX复合片——补钙产品升级版。			3
4		软骨、硬骨一起补，健康快乐有基础！	老年男用双臂搂住手举XXXX复合片药盒的老年女A和老年女B，齐声喊：软骨、硬骨一起补，健康快乐有基础！	软骨、硬骨一起补，健康快乐有基础！			3
5		尾板	LOGO	X药集团			2
6		回切	跳舞2人一直在跳，镜头拉开是在夜晚。	甩头扭腰大踏步。			2

才是重中之重。下面就要进行动画广告短片的前期设计工作了，首先是要对短片的人物角色进行设计，由于本片的药品的服务对象是中老年人，因此角色的设计就要围绕老人进行设计，在制作分镜故事版的设计中尤其要强调药物的特性，就是要使体现老人的身体健康，因此我们调整后的策划是让原来的三位角色即一位老大爷和两位老大妈跳探戈，首先能使画面故事更生动富有趣味性，其次也使动画广告更加具有可识别性，让观众过目不忘。而这期间还有个有趣的小插曲，就是在制作团队开始策划之初，因为早先的策划剧本进行改造，其内容由于是甲方已经认可包括角色人数为三人即二女一男，而在我带领团队开会讨论后感觉三人关系不利于表现故事内容，因而跟甲方申请

如要三人来演绎故事的话，只能是妈妈和儿子和儿媳妇三人关系才成立，也幸亏早先通知过甲方，因为后来甲方高层看完样稿LAYOUT动画后认为三人关系不明确，必须要修改为2人；而如果制作团队在制作之初不向业户提出的话会显得不专业。

"今年过节不收礼，收礼只收脑白金。"这是我们熟悉到几乎麻木的电视广告了，几乎每天都在播放着。就在前不久的一次高峰会上，该产品的公司老总也叫苦不迭，真是觉得这两个老头老太太不好看，但又没办法换掉，因为他俩的形象已经深入人心，并且符号化了。现代生活中，广告是无处不在的，充斥于人们生活的方方面面，已经成为社会生活中不可缺少的一个组成部分。它带给社会各个阶层的人们异常丰

富的、形式多样的各类信息，有力地冲击着我们的眼睛、耳朵、大脑，甚至直达心灵的深处。在广告日益成为企业参与市场竞争武器的今天，广告已经令人眼花缭乱，目不暇接。而在如此多的广告中，能有多少广告是被人们所看到的，有多少能给人留下印象，又有多少能给人留下影响，使看过它的人付诸实际呢？

"你可以爱我，你可以恨我，却不能不理我。"——这是广告的自白，人们无法估量它的影响力，广告真是让人欢喜让人忧。不过，恰到好处的广告是会给企业带来更多良好效益的。谈到广告，常常会在一些报道上看到一些片面的论断，很多人都说中国的广告水平很低，和美国等西方国家以及日本、东南亚等国的差距是很大的，但我并不这么认为，中外广告在创意上的差异是必定存在的，但这种差异并不是创意水平上的差异，而是创意方式和创意风格上的差异。也并不是不能改变的。

因而，广告选用的策略必须符合消费心理的要求，针对不同消费对象和商品特点精心设计广告的内容和形式。成功的广告都是很好地掌握了顾客的心理。生活中人们的心理是各种各样的，必须使消费者看了广告后觉得顺眼、顺心，才能达到广告促销的效果。

分镜1

分镜2

分镜3

分镜4

分镜5

第七章 建筑交互动画短片制作

本章重点 》
— 结合案例分析数字虚拟交互建筑模型的制作。

学习目标 》
— 对虚拟建筑软件进行学习，并结合新的案例进行创作。

本章学时 》
— 24学时。

第七章　建筑交互动画短片制作

第一节 ///// 建筑建模

以别墅建筑模型为例

（1）将图片导入3D max顶视图，如图7-1。

图7-1

（2）进行描点【Line】将线挤出【Extrude】3000mm，如图7-2。

图7-2

（3）加线【Connect】挤出【Extrude】做门和窗，如图7-3、图7-4。

图7-3

图7-4

（4）将做好的模型整体向上复制，如图7-5。

图7-5

（5）调整模型作出房盖的斜度，如图7-6。

图7-6

（6）建立Box作阳台护栏，如图7-7。

图7-7

（7）制作房盖，进行描点【Line】挤出【Extrude】，如图7-8。

图7-8

（8）修改房盖的斜度与房檐，如图7-9。

图7-9

（9）将翻盖复制一层，如图7-10。

图7-10

（10）建立Box左右、旋转复制作门窗，如图7-11。

7-11

（11）把门窗位置的面分离出来【Detath】，如图7-12。

图7-12

（12）作墙体台阶与护角描点【Line】挤出【Extrude】，如图7-13。

图7-13

（13）建立院子Box堆砌起来，如图7-14、图7-15。

图7-14

图7-15

（14）将渲染器调成V-Ray，如图7-16。

图7-16

（15）添加位图，找到材质位置，如图7-17。

图7-17

（16）将材质依次付给模型，如图7-18。

图7-18

（17）建立阳光和摄像机，如图7-19。

图7-19

（18）调节渲染器，如图7-20～图7-23。

图7-20

图7-21

图7-22

图7-23

（19）渲染效果，如图7-24。

图7-24

（20）效果欣赏，如图7-25。

图7-25

第二节 ////// 制作VR虚拟交互动画

一、VRP编辑器接口

VRP编辑器的操作接口由菜单栏、工具栏、Flash窗口、功能分类、主功能区、视图区、属性面板、信息栏和状态区9个部分组成，与3D max的操作接口相似，如图7-26所示。

图7-26

（1）菜单栏

菜单栏中包含标准的Windows菜单栏，例如<文件>/<编辑>/<帮助>等典型菜单，还包括一些特殊的菜单，分别如下：

<接口>菜单：包含对各分类的现实和隐藏命令。

<显示>菜单：包含对模型的显示类型的命令。

<相机>菜单：包含对相机控制的命令。

<物体>菜单：包含对模型的控制的命令。

<贴图>菜单：包含对贴图处理的命令。

<特效>菜单：包含场景中的特效命令。

<一键上传菜单>：包含

发布互联网命令。

<工具>菜单：包含操作对象的常用命令。

<脚本>菜单：包含脚本编辑器的命令。

< 运行>菜单：包含场景的设置及运行的命令。

（2）工具栏

工具栏中包含了使用非常频繁的一些重要工具，很多操作都与这里的命令是分不开的，如移动、旋转、缩放、镜像等工具。

（3）Flash窗口

Flash窗口显示着与本软件相关的业界新闻，有助于用户第一时间掌握更多的业界信息。

（4）功能分类

功能分类主要将VRP编辑器所有重要功能集合于一体，以独立的按钮卷标呈现。

（5）主功能区

主功能区主要实现VRP各种特效与交互设置的面板。

（6）视图区

视图区主要用于视图中的编辑操作，VRP编辑器有多个视图。

（7）属性面板

属性面板主要对创建的物体的属性进行编辑。

（8）信息栏

信息栏用来显示用户对当前场景编辑的情况。哪些操作是正确的，哪些操作是错误的都会在信息栏中一一显示。

（9）状态区

状态区主要显示文件加载与文件存储时

的进度信息。

二、VRP编辑器常用功能模块

常用视图类型

在VRP编辑器中，视图的种类比较多，主要用于进行视图中的编辑操作，可以通过键盘上的快捷键切换视图，基本操作和MAX的视图切换大致相同。

T代表顶视图、底视图切换。

F代表前视图、后视图切换。

L表示左视图、右视图切换。

P是透视图。

在VRP编辑器中，一般所有的操作都是在视图区中完成，按下鼠标左键可以对视图进行旋转操作，如图7-27所示。

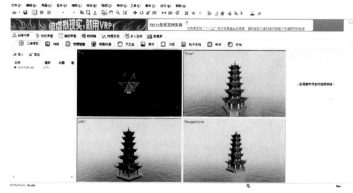

图7-27

菜单中的常用命令

1. <文件>菜单中的常用命令——另存场景

当物体从3D max中导入到VRP中时，贴图文件会散落于磁盘的各个位置，查找与修改起来很不方便，如果将VRP档复制到其他机器中又会出现找不到贴图档的情况，针对这一问题，VRP提供了强大的贴图收集器管理工具。单机<文件>—<另存场景>命令，可弹出<另存场景>对话框，如图7-28所示。

对话框中各个参数及作用

另存为：设置所保存的文件路径及文件。

图7-28

不复制外部资源文件：该设置指示将VRP档保存起来，不保存物体的贴图。如果将VRP档复制到其他机器中，贴图会丢失，但这样会节约磁盘空间。

收集、复制所有外部资源文件到该VRP档的默认资源目录：只有选择该项，下面的单选项才可以使用。这个选项是把VRP文件及物体的贴图一起保存起来，方便以后管理和使用。

文件：搜集场景中所使用到的档。

贴入格式：贴图的格式保持原有的格式。

脚本资源：将场景中的脚本交互进行收集。

2. <贴图>菜单中常用命令——贴图压缩

很多时候在做室外项目时会因为物体多、面积大等原因造成在将场景导入VRP编辑器时，贴图量很大，多数会超过本机显存

的可承载量，因此我们就需要对整个场景的贴图量进行压缩优化，以便于场景交互功能的制作。

使用<贴图压缩>命令可以将当前VR场景中整体的贴图或者是所选择的模型贴图进行压缩，以达到优化贴图的目的。单击<贴图>—<贴图压缩>命令，弹出<贴图压缩>对话框，如图7-29。

图7-29

<贴图压缩>对话框中各参数及作用如下

属性：打开属性对话框，在这里可以设置贴图的压缩类型和显存格式，如图7-30。

图7-30

压缩贴图：在VRP编辑器中可以在<贴图压缩>对话框中对多张贴图同时进行压缩，如图7-31。

设置网络发布时的JPG精度：将场景输出成可网络发布的VRPIE文件的时候，可以在<设置网络发布时间的JPG精度>对话

图7-31

框中设置贴图的压缩百分比和贴图的下载优先级别，如图7-32。

图7-33

以在这里进行安装。

2. 安装VRP-for-Max插件：一般情况下在安装软件的时候，会提示自动安装。如果在安装软件的时候没有安装VRP-for—Max插件，可以在这里进行安装。

工具栏中的常用命令

工具字段于菜单栏的下面，VRP编辑器中的很多命令均可由工具栏上的按钮来实现。默认情况下，工具字段位于接口的顶部。但是，用户也可以按照需要拖动工具栏，使其呈浮动式，放在接口的任意位置，如图7-34。

图7-32

<工具>菜单中常用命令

<工具>菜单是场景使用的工作集，主要包括安装加密狗驱动、安装VRP-for-Max插件、高精度抓图、尺寸测量等工具的设置，如图7-33。其常用命令如下所示。

1. 安装加密狗驱动：安装VRP软件的加密狗驱动，一般情况下载安装软件的时候，会提示自动安装。如果在安装软件的时候没有安装加密狗驱动，可

图7-34

<保存场景>按钮 ：单击该按钮可以保存当前打开的场景档。

<分割视图>按钮 ：单击该按钮，可以实现视图的分割与单一显示。可以结合快捷键Alit切换视图分割显示。

<显示/隐藏地面>按钮 ：单击该按钮，可以快速显示或者隐藏地面。可以结合快捷键G快速显示后隐藏地面。

<切换接口样式>按钮 ▣ ：单击该按钮，可以对接口进行快捷的切换操作。可以结合快捷键Tab进行快捷的切换。

<复制>按钮 ▦ ：单击该按钮，可以快速复制选择对象。可以结合快捷键Ctrl对场景中的模型进行复制。

<框选>按钮 ▣ ：单击该按钮，可以将场景中的物体进行框选。

<显示物体编组>按钮 ▲ ：单击该按钮，可以将场景中的物体编组，便于管理。

<居中最佳显示>按钮 ▣ ：单击该按钮，可以将物体在场景中居中显示；可以结合快捷键Z，将场景中物体居中显示。

<平移、旋转、缩放> ✛ ↻ ▣ ：这组按钮分别可以对场景中的物体进行位移、旋转、缩放。

<镜像物体>按钮 ▨ ：单击该按钮，可以对场景中的物体进行镜像。

<高精度抓图>按钮 ▣ ：单击该按钮，可以将当前窗口的图像进行高精度的抓取。

<软件抗锯齿>按钮 ◈ ：单击该按钮，可以启用软件静帧抗锯齿功能。

<ATX编辑器>按钮 ✳ ：单击该按钮，可以启用ATX编辑器制作动态贴图。

<VRP脚本编辑器>按钮 ▨ ：单击该按钮，可以打开脚本编辑器，进行脚本设置。

<场景诊断>按钮 ▣ ：单击该按钮，可以查阅当前VR场景的优化建议和统计信息。

<项目设置>按钮 ▨ ：单击该按钮，可以打开<项目设置>对话框，主要包括两个信息，一个为<启动窗口>内容设置，另一个为<运行窗口>内容设置。

<VRPIE设置>按钮 ◈ ：单击该按钮,可以设置将文件发布成CRPIE文件时的属性。

<运行>按钮 ▷ ：单击该按钮，可以快速预览当前VR场景。

<编译独立执行EXE文件>按钮 ▣ ：单击该按钮，可以将当前打开的场景打包编译成独立的EXE文件。

<输出为可网络发布的VRPIE文件>按钮 ▣ ：单击该按钮，可以将当前打开的场景输出为可网络发布的VRPIE文件。

创建对象：创建对象的种类有10种，包括三维模型、相机、物理碰撞、骨骼动画、天空盒、雾效、太阳、粒子系统、形状和灯光。它们各自的图示都很形象，如图7-35。

图7-35

三维模型：用来导入或者导出三维模型，并且可以对三维模型进行材质、动作、动画、阴影进行设置，如图7-36。

图7-36

相机：用来创建、选择、编辑场景中的行走相机、飞行相机、绕物旋转相机、角色控制相机、跟随相机、定点观察相机以及动画相机，如图7-37。

创建相机

♦ 行走相机	⌂ 飞行相机
🐾 绕物旋转相机	♦ 角色控制相机
🎥 跟随相机	▣ 定点观察相机

动画相机...

图7-37

物体碰撞：用来设置场景中模型的物体碰撞，如图7-38。在行走相机和角色相机状态下，使相机和物体之间产生碰撞。

图7-38

骨骼动画：用来创建场景中的骨骼动画，并对骨骼动画尽享导入和导出，如图7-39。

图7-39

天空盒：用于添加或修改天空盒，从而为场景添加一个周围环境，如图7-40。

雾效：用于添加雾效，从而模拟场景中的景深效果，如图7-41。

太阳：用于添加或取消太阳光晕，从而模拟真实生活中太阳光晕的效果，如图7-42。

粒子系统：用于添加或修改VRP编辑器中自带的粒子系统，如图7-43。

形状：用于创建或编辑向量直线、文字标以折线

图7-40

雾效
☐ 开启
雾颜色：
✓ 雾效影响天空盒
开始距离：　　　　　　　自动
结束距离：　　　　　　　自动

图7-41

路径如图7-44。

灯光：用于给场景添加灯光，如图7-45。

三、初级界面介绍

初级接口主要用于常见和编辑场景的二维页面和载入页面，如图7-46。

新建页面：用于创建一个或多个新页面，常用于多方案切换。

加载页面：用于常见或编辑VRP-DEMO运行时

图7-42

图7-43

图7-44

图7-45

图7-46

的载入页面。

主页面：用于常见或编辑VRP-DEMO运行时的页面。

创建新面板：用于常见互交时用到的按钮、导航图、图片、色块、指北针、开关及画中画等。

使用模板：用于调用VRP编辑器中自带的接口模板或者是保存自己设计好的接口模板，以便以后调用。

面板列表：用于调整初级接口中控件的位置、属性等。

对齐方式：用于调整初级接口中控件的对齐方式。

四、高级界面介绍

高级接口是图形用户接口中出现的一种组建，可以用这些组建增加用户与VRP编辑器的互交性以及更多的功能互交，如图7-47所示。

图7-47

窗口：用于创建窗口控件，并可以对当前接口进行导入、装载等，如图7-48。

图7-48

控件：用于创建、调整和删除各类控件，如图7-49。

图7-49

图7-50

图7-51

风格设计：用于设置各类控件的风格，并且可以编辑当前的设计方案，如图7-50。

菜单：用于菜单的创建、编辑和删除，如图7-51。

时间轴

时间轴主要用于场景中的模型、相机、控件等各类进行动画设置，如图7-52。

时间滑块：用于添加时间轴的关键帧和脚本，同时也可以通过拖动滑块来预览设置好的关键帧动画，如图7-53。

时间轴工具栏：集合了使用时间轴时间常用的所有工具，例如设置关键帧、删除关键帧、播放时间轴动画等，如图7-53。

时间轴列表：用于时间轴的创建、显示和调试，如图7-52。

图7-52

图7-53

项目设置

项目设置主要是对启动窗口和运行窗口的内容进行设置。

启动窗口：用于设置启动窗口的标题文字、介绍图片、说明文字和启动EXE文件时的密码，如图7-54。

运行窗口：用于设置运行窗口的标题文字、窗口大小、桌面、初始相机以及事后禁用脚本等内容，如图7-55。

图7-54

脚本编辑器

脚本编辑器主要用于设置场景的交互功能。用户可以根据自己的项目要求，将交互功能应用得更加灵活、更加广泛，从而满足更多用户对项目的交互功能

的需要，如图7-56。

图7-55

图7-56

系统函数：主要包括窗口消息函数、键盘映像函数、鼠标映像函数、方向盘映像函数、MMO事件映像函数、VEPIE事件。一般情况下，当场景一运行就需要执行的函数都需要在窗口消息函数中编写脚本。

触发函数：主要是影响场景中的触发事件，比如鼠标移出、左键按下和距离触发等事件。

自定义函数：用户可以通过自定义函数创建自己需要执行的脚本函数，自定义函数一般是被其他函数

调用的时候使用。

五、VRP简易场景的制作流程

目前VRP完全兼容MAX 5 6 7 8 9 2008 2009 2010版本，在这里使用其中的一个max版本进行讲解。

1. 收集资料

在制作项目之前，我们通常会先收集图纸（CAD），或者是参考图，以及现场拍摄的照片等。收集好数据后，参考数据进行模型的创建。

2. 创建模型

虚拟现实的制作对模型没有过多的限制，只要按照max标准功能建模即可。

3. 材质设置

完成场景模型的建立后，接着为模型添加材质。在制作VRP项目的时候，给模型添加材质时，使用max标准材质即可；VRP对max里模型材质的属性设置没有过多的要求，通常只要在Diffuse Color贴图通道添加一张纹理材质就可以了。有些设置可以在模型导入到VRP编辑器后再做设置，如材质双面（2-Sided）、自发光（Self—Illumination）、透明（Opacity）、反射（Reflection）、折射（Refraction）等属性都可以在VRP里进行设置。

4. 灯光设置

VRP对max场景中的灯光设置没有过多的要求，一般情况下，按需要设置合理的灯光和阴影参数即可。

5. 相机设置

max中设置的场景相机可以输出到VRP中作为实时浏览的相机，对于相机的参数也没有特别的要求，相机可以在max中设置，也可以在VRP中设置。

6. 在max中渲染

在max中为模型添加完材质、灯光后，接着选择相应的渲染器进行场景的渲染。使用3D max默认的渲染器，后者是高级照明渲染器，或者是VRAY渲染器均可。由于场景在VRP中的效果好坏与max中的建模渲染表现有直接的关系，因此，渲染质量的好坏和错误的多少都将影响场景在VRP中的表现。

为了表现场景的真实感，本场景使用的是max高级光照渲染。按下快捷键F10，打开渲染面板，选择高级照明面板，然后选择Light Tracer选项，使用光跟踪器进行场景的渲染，渲染效果如图7-57。

7. 在max中烘焙

烘焙就是把max中物体的光影以贴图的方式带到VRP中，以求真实感。相反，如果场景中的模型不进行烘焙，而是直接导入到VRP编辑器中，效果是不真实的。

渲染效果满意后，需要对场景中的模型进行烘焙。只有渲染出比较好的效果图，再烘焙出来的场景效果才会达到最佳，它们的关系成正比。烘焙操作步骤如下。

（1）选中场景中需要烘焙的模型。

（2）单机渲染（Rendering）>渲染纹理命令（Render To Texture），在弹出的渲染纹理对话框中设置烘焙参数，选择Lighting Map作为烘焙类型，设置烘焙尺寸大小，簇与簇之间的角度（Threshold Angle）为45.0，簇与簇之间的间距（Spacing）为0.2，如图7-58。

（3）单击渲染纹理（Render To Texture）面板中的Render按钮执行烘焙操作，效果如图7-59。

8. 使用插件导出模型到VRP编辑器

以上操作都是在max中进行的，接下来我们将利用VRP-for-3dsMax.exe插件，把场景中的模型导出到VRP中，如图7-60。

9. 在VRP中，操作并不是很难，只要熟悉max

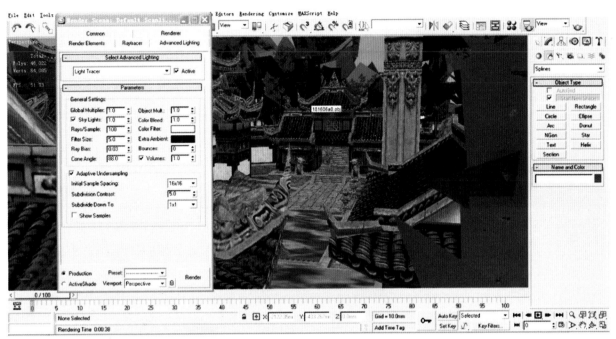

图7-57

图7-58

图7-59

图7-60

Windows基本操作的人，都能很快学会，在max上的操作习惯也能很轻松地带到VRP来。

导入编辑器后进行后期制作时，可以给场景添加环境贴图，接口设计，华宁特效、脚本互交等，经过一系列的操作后，按下快捷键F5预览制作效果，如图7-61。

10. 导入编辑成独立运行程序

VR场景在发布的时候，需要制成能够独立运行的EXE档，在VRP中，可以点击按钮，将用户编辑的场景制作成独立运行的EXE档。

编译完成后，一个新生的EXE档会出现在制定的目录中，双击该档即可运行，瞬间一个可以互交的VR场景呈现在用户面前。

图7-61

第八章　数字立体交互短片与周边领域的发展

本章重点 》
学习三维立体数字项目的制作过程，并对未来的数字艺术领域的发展进行分析。

学习目标 》
掌握三维立体动画的制作和表现，并提出个人的关于数字艺术今后发展的看法。

本章学时 》
24学时。

第八章 数字立体交互短片与周边领域的发展

第一节 ///// 数字立体三维动画概述

一、3D立体成像原理

首先，红蓝立体眼镜，在任何显示设备上都能看出三维效果。不需要特定的显示器（如CRT、LCD等），但是红蓝眼镜是属于互补色式立体，三维效果看起来较好。

立体图片（请配戴红蓝眼镜）

其次，CRT显示器刷新在120Hz以上是配合主动式立体眼镜，也就是LCD镜片的立体眼镜，它的工作原理是左右眼的LCD镜片快速交替开启和关闭。这就是为什么主动眼镜要配以120Hz以上的CRT显示器，是为了左右镜片每秒60Hz的速度刷新开启和关闭，形成视差，出现立体。

演示和观看立体图像的方法大概有七种：1. 时分式 2. 互补色 3. 偏振光 4. 光栅式 5. 全真式 6. 观屏镜 7. 全息式。

1. 时分式：主要以液晶眼镜为主，有的是红网、

立体图片（请配戴红蓝眼镜）

真境、豪杰立体影院2003套装，优点，效果出众，现在的技术也比较好了，如果屏幕够大，效果可以和电影院中立体电影相比。可以打3D立体游戏，和计算机配合实现很多的功能，但有一个缺点，显示器要求是CRT的显示器，因为液晶显示器刷新达不到100以上，新的眼镜100多元就够了。

2. 互补色：主要是红蓝、红绿立体眼镜，价格最便宜，几元就能买一个，对显示器没有要求，还能在电视、投影等上面放，可是这种实现立体的办法有一个缺点，就是有一点点重影。但这种方法实现立体在国外非常流行。但看的时间不能过长，这也是一部真正的红蓝立体电影每到半小时，就要弄进一段2D的片断，因为外国人很注意保护眼睛，所以有的买家问有没有全部都是立体的，你明白了这一点，就不会问这样的问题了。

3. 偏振光：这种立体观看方式目前只能在电影

院中实现，在家中不可能实现。有的人用双投影的方法在家中使用，但价格昂贵，不大现实，所以家用的话，买偏振眼镜是没有任何意义的，除非你弄个五万元买一套双投影系统。当然以后技术发展了，用一种全新的双屏幕的液晶显示器，也有可能用偏振眼镜在家里使用。目前液晶立体显示器大部分要用到这种眼镜。

4. 光栅式：为了迎接2008奥运会，接收的电视节目能立体化，我国现已制造出光栅式的立体电视机，但光栅式也有缺点，就是清晰度和其他的立体相比要差些，只有在非常大的电视上清晰度稍高，但这样一来，价格也就上去了，但光栅的不管怎样弄，想克服这个缺点是比较难，当然技术进步了例外。

5. 全真式：由德国人托马斯·侯亨赖克发明的当今世界上唯一成功的全真立体电视技术，这项立体电视技术与全世界原有各制式电视设备兼容，从电视制作、播出系统，到百姓家的电视机，均无须增添任何设备和投资，只是在拍摄立体节目时，在摄像机上加装特殊装置即可。观众收看节目时，只需戴上一副特制的三维眼镜即可。眼镜成本低廉，经国家卫生部门鉴定，不会对眼睛产生副作用。如果不戴眼镜和看普通电视没有区别，目前这样的节目很少，这项技术面临淘汰。现在又有部分数字元电视节目又有这种节目了。缺点：节目源少，三维效果并不是非常出色。

6. 观屏镜、立体派观片器：以前专用于看立体相机拍的图片对，图片对一般左右呈现。现在这种观屏镜也可看左右型立体电影，这是一个创新。缺点：看图像或电影时最多只能是屏幕一半大小；优点：直接看屏幕，所以非常清晰。如果用两台同样的显示器再加立体分屏软件播放，效果非常出色。如果观屏镜能做得更轻，可以绑在头上，估计这也是一个大的商机。

7. 全息式：这种方法目前无法推广。在各个角度看上去都是立体的，不用立体眼镜。价格是贵得出奇。只在科技馆有展示。

立体图片（请配戴红蓝眼镜）

第二节 ///// 数字虚拟交互动画与军事领域的合作

数字虚拟交互动画发展到现在已不单单是供人观赏的动画，现如今，它与军事领域有着广泛的合作，大致可称为数字军事立体交互VR虚拟演习。所谓数字军事立体交互VR虚拟演习是指那些以教授知识技巧、提供专业训练和模拟为主要内容的虚拟军事技术演练。分为交互VR模拟军事演习、虚拟交互单兵战术演练以及集团军对抗数字演示三种。数字虚拟交互动画如今已被广泛应用于军事、医学、工业、教育等诸多领域。

作为交互VR模拟演习的军事电子游戏并不像传

统游戏那样，它的重点在于加强学习而不是娱乐。当然，它利用电脑和网络游戏所特有的寓教于乐的功效，把教育和训练有机地结合起来，从而成为培育新型军事人才和作战演兵的新平台。

相关军事游戏对于军事训练有着成功的运用。例如说《闪电行动》《武装突袭》《美国陆军》等都被广泛地应用于军事训练当中。《闪电行动》在发布

之后就引起了相关军事组织的注意。多人模式是这款游戏最大的特点，随后出现了游戏《武装突袭》，它可以说是《闪电行动》的升级版本。在伊拉克战争当中发挥了重要的作用。凡是参加伊拉克战争的军人，他们在这之前经过了军用版《武装突袭》这个游戏的训练，反映了很多的伊拉克的战场情况。《武装突袭》这款游戏之所以能成功运用到军队的训练中去有多方面的原因，任务编辑器和开放性以及一定的战役战术背景，使玩家可轻松地了解轻武器的战术性能和掌握轻武器的基本操作技能。《美国陆军》这款游戏是2002年美国为解决征兵难问题开发的游戏。结果其反响非常好，游戏大受欢迎。它里面包括从入伍开始到军人的基本常识训练、基本动作训练、基本战术训练，既让玩家过足了"兵瘾"，又激发了年轻人的参军热情。

数字军事立体交互VR虚拟演习的开展具有其必要性。首先数字军事立体交互VR虚拟演习可培养士兵的训练兴趣；其次是熟悉装备性能以及操作技能；第三是可培养士兵指挥能力以及团队合作精神。此外，交互VR模拟军事演习通常可支持多位玩家同时联网操作，从而突出了联合战斗意识和协同作战观念。交互

VR模拟军事演习还能培养军人素养。士兵可在近似实战的虚拟战场环境中学习掌握各种战术运用原则、方法和要求。如今像《使命召唤》《荣誉勋章》等军事类游戏软件，已经成为国外军队培训转型人才的新平台。

数字军事立体交互VR虚拟演习具有其强大的优势。大致分为以下10点：（1）对战场环境的模拟更加真实可信；（2）成本低，降低真实模拟作战风险，伤亡率为零；（3）有利于培养士兵训练兴趣；（4）使士兵更加熟悉装备性能；（5）有利于培养士兵指挥能力；（6）可支持多位玩家同时联网操作，从而增加

了军事训练人员联合战斗意识和协同作战观念；（7）有利于培养士兵军事素养；（8）使士兵参与数字模拟训练，置入感极大增强；（9）通过辅助装置可以增加对军事训练人员临场应变能力的测试（尤其是飞机或载具可以通过座椅震动，周围环境气味的模拟，提高参与人员的交互性）；（10）强化士兵和指挥官对于高强度战场的压力的体能测试与反应能力。

综上所述，数字军事立体交互VR虚拟演习将成为未来军事训练中不可或缺的一种训练方式。

第三节 ///// 数字虚拟交互短片与传统影视作品的融合与发展

时至今日，数字游戏的视觉画面制作越发精致，即便是游戏实时画面精美程度也不亚于影视动画的欣赏水平，而随着《阿凡达》等电影的出现，其影视画面尤其是虚拟世界中的角色与场景更是像极了游戏的视觉元素，那么随着科技的进步，数字游戏与数字影视之间又会以什么形式来进行融合呢，会不会出现新的数字艺术形式来满足人们的欣赏要求呢？

数字游戏和电影产业在其本质特点都具有相似性，二者对数字技术比较依赖，都具较强的发展潜力

以及视觉表现形式和受众等方面都有相似性，但也有二者的互补性，比较之于数字游戏和数字电影的受众市场，前者的前景更为广阔，而发展已较成熟的电影产业则可在视觉表现等方面给数字游戏以养分。这些特性为数字游戏与电影的产业合作提供了扎实的基础。电影观众群和游戏玩家群，都是彼此潜在的相互依存的消费市场，而且也蕴藏着巨大的商业空间。因此电影和数字游戏在产业化道路上进行深入的合作是发展的必然方向。数字游戏和电影的合作互动既对彼

此的发展起到了较大的推动作用，但同时也存在着许多值得深入探讨的问题。

那么电影与数字游戏的关系可以归纳为四种形态：讲述、改编、引用与延伸。"讲述"，即我们在电影中观看数字游戏，考察电影展现它们的方式并由此形成一种观点，这些都属于电影反映真实生活的自然天性。数字技术的产生与运用催生了电子游戏这一新兴的文化艺术形式，也促使作为光学技术产物的电影在制作技术和叙事方式等方面的一系列变革。电影的镜头化叙事形式、蒙太奇结构方式和视觉逻辑等电影特性（cinematographic）无疑是滋养电子游戏健康发展的重要养分。电子游戏是当代现实世界的组成部分，这就如同一种娱乐形式、一种经济现象、一种想象力源泉，或者不同工作领域尤其是科技和军事方面的劳动工具，等等。电影对电子游戏的"评述"，正如它对现代生活中汽车的广泛应用、柏林墙的倒塌和发型时尚进行"评述"一般。

另一方面，数字游戏如果包含叙事因素就能被改编，游戏制作也为电影更新叙述方式提供了契机。越来越多的影片运用电子游戏的叙事手法和表现方式，在卖座的好莱坞电影以及相当数量的美国独立制作影片中，我们都不难发现这样的经典范例。我们可以根据电子游戏的情节拍摄电影，也可以同时创作电影和电子游戏的两个版本。而这一过程本身并没有什么意义，只不过证实了，至今为止，改编电子游戏所带来的美学和经济方面的影响都让人失望（即使是《最终幻想》这样的并不缺乏美感的影片也是如此。两部《古墓丽影》借助良好的市场运作，取得了不俗的票房成绩，但仍远不及创作人员的预计和期望）。前面提到的这两种特性：以现实生活为原型加上叙事因素使"引用"成为可能。电影和电子游戏关系中的第四种形态——结合才真正算得上挑战。两名美国学者杰

伊·戴维·博尔特（Jay David Bolter）和理查德·克卢辛（Richard Crusin）建议把这一特殊程序定义为"改良"。

对这一过程的定义是相对于两种可能混合的事物来说的。与其他众多现象一样（电视的不同发展状态、自身技术的完善、影像艺术、网络艺术等），电影曾一度成为最现代的艺术形式和最强有力的媒体，而今，电子游戏颠覆了对于电影的这一传统的定义。电影原有的定义是参照了早于它出现的艺术形式、表现方式和媒体得出的。美国电影《大象》成功地借鉴了电子游戏的元素，实现电影叙事方式的变革。影片摒弃了惯有的叙事方式，充斥着游戏式的场景，大量运用超长的人物跟拍镜头，同时对话也非常少，影片有时还会选择不同角度来多侧面展现同一事件。游戏化的叙事方式使电影观众获得了一种全新的经验感受。

今天，我们必须重新调整电影的定义，正所谓不变则亡。亡是指它逐渐湮没在这个浩大的视听媒体海洋中，曾一度凭借它在想象合成产品世界所占有的荣耀地位而形成的特殊性不再"有效"，亦不再有"价值"。

"有效性"是指电影以一种相对独立的状态存在，进一步说，它应当被看做是一个独立的领域。"价值"是指电影蕴涵某种价值，它能为我们提供一些特别的、有益的东西。甚至哪怕电影不再是主导表现媒体，而它对抢占主导地位的新兴媒体的评论潜力却不断增强，这种价值也将持续增加。

在电影的经典时期，它是最新兴的表达方式，也是公众想象力创作的主要形式，它是以自我为参照"不纯性"的范畴来定义（这是对安德烈·巴赞有关"不纯性"最初定义的一个引申，然而与他的初衷完全一致）。艺术与工业的融合，真实地记录与艺术的

创造之间的交叉点，人类与机械在特定模式下合作的成果，同样也是个体构想和集体创作的成果——这甚至涉及两个群体：致力于电影创作的所有人员和所有观众（这两个群体都是虚拟的，任何一个都无法现实地聚集起来）。这种不纯性也同样寓于两个从来就界限模糊的现实概念的关系中，即电影需要达到的感官效果和观众在欣赏影片所产生的构想的关系。这与电子游戏"互动性"的理念特点恰恰背道而驰。电影作为一门艺术，是因为它总为自己创造一定的距离，而这种距离蕴涵于它"不纯性"的所有表现形式之中。虽然互动性削弱了这种"距离"，但电影的理想创作和观众心中的构想在现实中仍存在差距。

"不纯性"这个字眼包含了"混合"的含义，没有任何一个先验的理由使我们把电影潜在的混合性当做是对其自然性的威胁，恰恰相反，这与提倡电影的多元化是不谋而合的。借鉴电影的发展历史和表现形式，并应用于新兴视听领域未尝不可。我们并不希望设置关卡阻止电影与其他领域的整合实现从假设到现实的飞跃，也不能阻止电影吸收外来的东西。或者换言之，即使存在这道"关卡"，它也没有任何"限制"的色彩，而是一个思想交流的场所，绝不是禁止整合或者交流。我们称之为电影的评论性。是把电子游戏融入到电影当中，这本身无可厚非，但涉及一个概念混乱的问题，集中体现在媒体"media"这个词的用法上。电影是一种媒体吗？回答当然是肯定的，它是一种交流形式，通过自己特定的方式来传递"讯息"[感谢麦克卢汉（MeLuhan）先生为"讯息"做出了特别的定义]，但不仅如此，电影的不纯性定义涵盖了它的存在状态和兼具社会性和美学性的特点，它既归属于媒体，同时又超出了媒体的范畴。这个矛盾促成了电影艺术生命力的不断延续。从根本上说，电影的价值在于它的评论性。

从本质上看，电影正处在融合交流的矛盾边缘。它以艺术的表现形式在发送者和接收者之间传递着信息和模式，与此相反的是：运用特殊技巧创造"距离"的目的并不在于传达信息，而是为了营造一道不可逾越但又令人向往的"鸿沟"，这种具备无限美感的距离为观众以批判角度看待现实世界提供广阔的自由空间。电影的不纯性特点正体现为引发这种"距离"的特殊表现方式——当然，其前提是如何实现这种"距离"。

"改良"一词传递了这样一种讯息：电影作为一门艺术在与虚拟现实游戏结合时可能受到极大的威胁。这就涉及一种日益增强的风险性；事实上，这在电影产生之初就一直存在，只是表现为不同的形态：即向纯媒体转变。这里的矛盾性在于这种附加的不纯性（与电子游戏的融合），事实上给予电影本身的不纯性特点以致命一击。这种风险并非源于电子游戏的介入，它是随着电影与生俱来的，与艺术本身的历史一样长久。同所有艺术一样，电影可以根据和现实的特殊关系模式（包括科幻这种最为虚幻的形式），以及和语言的特殊关系模式（包括非叙事性的创作）来定义。每种艺术形式都以各自的方式存在于世界中，由于构筑它们的"距离"的消失而受到威胁，而这将极大地削弱媒体的力量。

电影应保持其独有的特点，早在《古墓丽影》和《黑客帝国》之前，宣传性、娱乐性甚至文化性自电影诞生之日起就一直威胁其本质特性，成为电视节目的危险性也在50年前成为威胁。在上述所有情况下，都涉及对媒体的一种改良或削弱——"改良"一词援引自"处方"这个单词的法语发音，表明这牵涉到一种能够治疗电影的不纯性和根深蒂固的双重特性的医学手段。

正如过去或当今的其他人类活动一样，电影正

在或将要涉及电子游戏的领域。它或者将电子游戏翻拍成电影（根据电子游戏设计电影剧情），或者创作一些以电子游戏迷为背景人物的影片，或者从电子游戏中的人物形象和情节设计中汲取创作灵感——它已经在这样做，远远超出了那些我们经常援引的经典范例的范畴，例如《黑客帝国》。《黑客帝国》称得上经典之作吗？毋庸置疑，它已经成为黑客帝国动画版系列的参照模板。与大多数传世之作一样，沃卓斯基（Wachowski）兄弟摒弃了当时电影制作的主流方式，影片独具匠心的视觉效果、精妙出彩的情节设计、纵横交错的时空设置均取得令人瞩目的巨大成功，不愧为后人争相仿效的经典作品。但是，除却制造特技效果以外，影片中基本没有借鉴电子游戏的明显痕迹，或者说这种借鉴已经退居次席，而这类与电子游戏的"混合"效果还有待观察。

越来越多的影片运用电子游戏的叙事手法和表现方式，在卖座的好莱坞电影以及相当数量的美国独立制作影片中，我们都不难发现这样的经典范例。例如在由格斯·范·桑特（Gus Van Sant）执导的《大象》（Elephant）中，故事的结构设计和表现方式都直接借鉴于探险类和角色类电子游戏；摄像机一直以四分之三背对镜头，前行跟拍剧中人物，例如在纵横交错的走廊中无休止的漫步的镜头就运用了电子游戏的视觉模式。但是，考虑到电子游戏在影片人物和现实的人物原型（美国当代青少年）生活中都占据重要位置，导演运用此类摄像技巧，在推动故事情节、展现人物性格和与现实的关系方面，采取了与电子游戏截然不同的方式。电子游戏和电影在互动合作中彼此吸收对方的养分，丰富了各自的艺术表现力。但同时它们之间的互动合作也加剧了电子游戏和电影中本已存在的技术制作和文化想象间的不平衡现象。好莱坞电影则在叙事结构方面与电子游戏相结合，寻求完美的效

果。这类剧情模式制造的视听效果都得到了市场的认可，促使第三人称的叙事方式变得更加体系化，这与电子游戏叙事的内在逻辑性是一致的。数字游戏不是造成这一局面的根源，却使这一现象以最为广泛和最为自然的方式得到普及和推广。大众类的电影参照数字游戏和其他视听工业产品的模式，日益趋向于制造一系列壮丽场面；通过爆炸和搏斗的场景描绘，以及着重突出瞬间炙热感情的场景描绘，不断刺激观众的肾上腺素的分泌。

首先，就艺术本性而言，电影和数字游戏本身就是科技革命的产物，具有技术属性。因此，数字游戏和电影（尤其是吸收数字技术的电影）极易出现（而事实上现在也客观存在的）过分强调技术制作的问题，以至于在很大程度上排挤了作为一种文化艺术形式所必需的文化想象。其次，电子游戏和电影的产业合作加剧了这种不平衡。正如"大众类的电影参照电子游戏和其他视听工业产品的模式，日益趋向于制造一系列壮丽场面；通过爆炸和搏斗的场景描绘，以及着重突出瞬间炙热感情的场景描绘，不断刺激观众的肾上腺素的分泌。"为了片面追求商业效益，数字游戏和电影相互改编的基本上都是那些极具感官刺激的作品，并且在改编过程中凸显渲染的也是那些富于感官刺激的因素。制作技术而言，全世界的电影和电子游戏制作者可以实现资源共享、共同促进，而在内容创意、故事设置、文化想象等方面却绝不能跟风模仿。然而目前的游戏内容大多是打怪、行侠等，传奇性、神秘性、魔幻性和恐怖刺激甚至色情、暴力等成为这些游戏的主要卖点，刺激着人们的英雄情结和侠客梦想以及男儿的种种侠骨柔情乃至潜意识中的破坏冲动。市场化的赢利逻辑制造了盲目模仿的风气，致使文化想象力十分贫弱，同质化现象非常严重。同时，这些游戏及某些商业大片表面上天马行空、纷繁

复杂的剧情掩盖不了本质上的单薄苍白。它们为陷于认同危机的受众设置起一座座时空遥远的逃避现实的虚幻迷宫，进一步加强了游戏固有的封闭性，以致与现实世界越来越脱节。从一些系列游戏的发展中，我们可以明显看出游戏制作者的价值取向。《传奇3》在《传奇2》基础上的改进主要体现在这些方面：更加精美细致和生动的游戏画面，游戏界面设计更加完善，立体化的音效，增加了兼备难度和趣味的任务等。很明显，游戏制作者主要是在画面效果和游戏可玩性、耐玩性上下工夫，而文化想象遭受到严重阉割。

在这种情况下，同一性和距离感的关系模式以及剧情都可以被布景所取代，只要能最大限度地呈现令人震撼的宏伟场面即可。而这种方式与广告业有着更为紧密的联系，我们称之为"创意"。我们还发现，在这种表现模式下，剧情不过是个让人勉强接受的模糊借口，而色情电影首先采用了这类手法，剧情只是为了"解释"一系列镜头的出现（解释的必要性也很有意思），而这成为它存在于影片中的唯一原因。当今盛行的大场面大制作电影，不仅仅指科幻类影片，也指那些追求刺激的视听感官效果，充斥着一些没有任何意义、缺乏故事情节和隐喻性哲理的场景。电影失去了意义和思想性。

这种趋势也威胁到电影的传媒性，电影的艺术性丧失殆尽，只剩下资料的传达。事实上，它仅存阴暗、衰退的一面。这两种模式可以完美地结合起来。工业产品促使这两个极端彼此联系，避免了片面的孤立行为，它这样定义以电影为载体的作品：艺术家自身的思想渗入电影作品，拉开与毫无保留的借鉴或完全融合的距离。如果这种距离得以消弭，抑或作品旨在消除这种距离，那么这将对题材的自由选择构成极大威胁。而在这样意义下的"混合"则具有致命的传染性。由于对制作技术的崇尚，对文化想象的排斥，使互动合作中的电影和电子游戏往往容易流于表象而未能深入探讨表象背后的东西，叙事性因素在电影和电子游戏中的重要性大大降低。传统电影注重电影的叙事性、故事性和思想性，而互动合作中的电影和电子游戏则往往极力凸显自身的影像属性，满足人们的视觉需求。叙事的理性和意义逻辑被视觉文化的快感原则所取代，叙事的意义结构被图像场面所解构，画面依据表层的视觉快感规则组合衔接，而非深层的叙事意义结构，从而使电影和电子游戏的叙事趋于表象化。游戏是融戏剧、电影、音乐、美术、文学于一炉的艺术，经过数十年发展，尽管游戏形成了一些自身的艺术特点，但严格地讲，作为一种成熟艺术形式的游戏美学法则和形式规范还远没有建立起来。而那些向游戏借鉴的电影，在对视觉奇观的极力渲染中，在对现实主义、现代主义美学传统颠覆之后，新的美学结构应当说也还没有成熟完善。也许正是像日本著名游戏制作人所讲，随着科技的发展有那么一天，数字游戏、电影和音乐这些名词都会消亡，未来的人们将进入全新的泛数字娱乐的新时代。

第四节 ////// 数字动态捕捉制作过程分析

这一节我们一起来学习一下运用动态捕捉生成三维动画。

在三维软件中调整动画时产生的动作可能会有些僵硬，这时候大家可以尝试用动态捕捉，这样生成的

动作就会自然协调。下面我们就一起来学动态捕捉，由于动态捕捉的仪器成本较高，如果大家有机会可以到现场去亲自操作下。

动态捕捉仪也可以叫动态捕捉系统。一般动态捕捉系统的硬件包括摄像机、连接缆线、系统校准套件、供电和数据交流所用的集线器硬件、专用捕捉衣及捕捉反光球。一般动捕系统有专门的软件，进行系统设定、捕捉过程控制、捕捉数据的编辑处理、输出等。工作人员在特定的捕捉环境如工作室、仓库、摄影棚等地方将系统搭设好后，在演员的头、膝盖、其他关节处贴好反光球捕捉点，即可进行捕捉。演员按照导演指定的要求进行表演，反光球的数据被摄像机捕捉后实时存储到控制电脑里。通常演员表演多组动作，系统操作人员对原始数据进行编辑、修补等处理之后，再输出到如Maya、3Ds max、softimage | XSI、MotionBuilder等主流的三维软件，动画师使用运动数据驱动后继软件中的三维模型的相对应骨骼节点。

动态捕捉，需要演员穿上如图一样的专用捕捉

衣，衣服上的小白点就是捕捉反光球，用来捕捉演员的动作。

同时，配合着这些仪器，我们还需要用到专用的软件才可以捕捉到演员的动作，下边我们就一起来认识和学习一下怎么用这款软件配合着仪器来捕捉动作。

图8-1

图8-1，这就是这款名字为EVaRT的软件，我们可以运用这款软件配合着仪器来捕捉演员的动作和表情，上图就是这款软件的基本操作界面。

下边我们一起来了解一下这款软件的基本操作流程。

首先点击如图的File菜单下的Load project按键，如图8-2、图8-3。

图8-2

然后会出现如图的对话框，选择文件，点击打开。

勾选TrackedASCLL；更改名称；设置秒数，如

图8-3

图8-4。

图8-4

点击Connect To Cameras 出现对话框,意思是捕获设备发现摄像头个数。点击确定,如图8-5。

图8-5

进入Motion Capture面板,可以看到捕捉到的点,如图8-6。

图8-6

让被捕人员摆大字记录一下进行连点,如图8-7。

图8-7

勾选OK to Overwrite进行捕捉,点击RECORD录制,如图8-8。

图8-8

进入Post Process面板，点击Marker ID进行连线，如图8-9。连线步骤见图8-10。

图8-9

图8-10

连点结束之后点击Create Template，出现对话框后点击Create Template，如图8-11；接下来进入Motion

图8-11

Capture面板就可以进行捕捉了。

进入Motion Capture面板点击RECORD开始捕捉（注意捕捉之前先让被捕人摆大字形），如图8-12。

图8-12

捕捉完成后进入Post Process面板进行编辑，首先点击DeleteU-n删除黑点，然后反复点键盘N和C把短线连接上，如图8-13。

图8-13

在播放时发现有抖动的点时，点击Joni Virtual。出现对话框，点Marker To Join之后点抖动的点，Origin Marker框内放置抖动前一个点，Long Axis Marker框内放置后抖动后一个点。

Plane Marker框内放置抖动点下一针走的方向。最后点击Join Virtual进行修复，如图8-14。

最后一步，File命令下Save tracks就可以保存文件

了，如图8-15。

图8-14

图8-15

第五节 ///// Hair and Fur毛发系统

Hair在梳理造型与材质质感上都很快捷优秀，下面我们通过实例来学习下这个毛发系统。

界面参数和操作流程

1. 制作一个卡通模型，设置简单的灯光，如图8-16。

图8-17

渲染效果，如图8-18。

图8-16

选择模型加入Hair and Fur【WSM】毛发修改器（空间扭曲类型），可以看到模型生长了毛发，效果如图8-17。

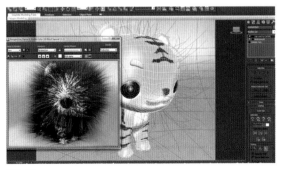

图8-18

2. 各种工具图标的作用与功能

选择节点形式：

选择末端节点，便于快速调节。快捷键：H

选择线条的整体节点，默认选项。快捷键：J

选择节点。快捷键：K

选择根部节点。快捷键：L

控制方式：

笔刷形式，默认选项。快捷键：B（按B键配合鼠标改变大小）

拖拽模式，整体移动。

工具：针对笔刷和拖拽模式

Translate移动工具，默认选项，快捷键：W

Stand站立，使选中的节点通过鼠标移动站立。

Puff Roots膨胀根部。快捷键：T

Clump簇丛，移动鼠标使选中的节点成簇。快捷键：Y

Rotate旋转，移动鼠标使选中节点沿轴心旋转可成旋涡状。

Scale缩放，控制选择线条的长短。

Invert Selection反选节点。[Ctrl+I]

Hide Selection隐藏所选择[Z]

Unhide All显示所有[\]

Preview视图预览渲染，速度飞快。按Esc退出。

编辑功能：

Attenuate length削减长度。

应用碰撞，测算完成后，可以应用。

取消碰撞。

锁定与解除锁定状态。

撤销。

Recombine沿线条角度快速梳理，如头发分缝。

Cut Hair剪刀。快捷键：C

应用碰撞，当有碰撞物体存在时可以点击应用碰撞效果。

各工具中英文对照，如图8-19。

图8-19

毛发生成参数中英文对照，如图8-20。

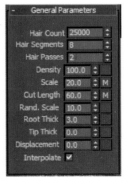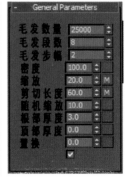

图8-20

毛发材质卷展览的中英文对照，如图8-21。

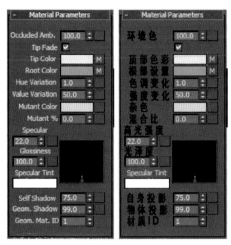

图8-21

卷曲参数卷展栏中英文对照，如图8-22。

图8-22

扭曲参数卷展栏中英文对照，如图8-23。

图8-23

聚集参数卷展栏中英文对照，如图8-24。

图8-24

3. 进行毛发数量、细节、颜色、卷曲等参数设置，以便体现不同毛发的质感，如图8-25。

图8-25

渲染后效果，如图8-26。

图8-26

人参娃发型设计

现在来学习用Hair来梳理制作人参娃毛发。

1. 首先创建一个卡通人物模型，如图8-27。 选择

图8-27

需要生长毛发的面。手动梳理毛发造型。调节参数，对数量、细节、颜色、卷曲等参数进行设置，如图8-28。

图8-28

2. 调整好参数后，如图8-29。

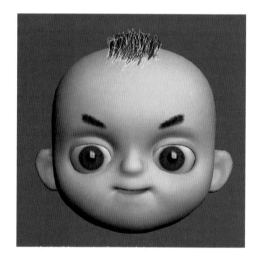

图8-29

渲染后的效果，如图8-30 。

图8-30

可以看到质感优秀的毛发效果很快就呈现在我们面前，梳理的时间也非常快。的确，新Hair的毛发梳理和材质十分优秀。

第九章 动画短片的影像后期制作

『 **本章重点** 』

数字虚拟动画制作与实时拍摄相结合，以实际案例来阐述影像制作的具体过程。

『 **学习目标** 』

学习相关的软件和使用方法，并能结合各自的案例进行创作。

『 **本章学时** 』

16学时。

第九章　动画短片的影像后期制作

第一节 ///// CGI实拍结合概述

CGI是个英文缩写而已，全称是Computer generated imagery，计算机生成的图形图像。通常指三维软件如maya、xsi、Houdini等生成的图形图像。不同于全CG制作的影片，这种类型的片子最大的亮点在于和实拍画面的结合，这样的大片不胜枚举，《变形金刚》《猿族崛起》《暮光之城》，等等。

先不讲效果是否震撼，但百分百的画面真实，是观众对这类影片最低也是最苛刻的要求，为了实现无可挑剔的视觉骗局，自然幕后技术手段也极其复杂。

在本课程中，我们来学习这类影片的基本制作流程。

第二节 ///// CGI实拍结合基本流程

一、项目前期准备

前期创意非常简单，随手拍摄一段动态素材，CGI元素我们用了非常简单的模型。

1. 实拍素材获取

我们这里采用的拍摄设备是cannon 5d mark ii高端单反相机，因为这款相机的视频拍摄功能相当的强悍，可以达到1920×1080全高清的拍摄标准，结合佳能强大的镜头群，成像效果极其优秀，加之第三方厂商为其生产的各种视频拍摄辅助附件，完全可以把其武装成一台专业强大的高清摄像机。镜头选用cannon EF 24-105mm，如图9-1。

图9-1

2. 素材预处理

由于素材格式为H264编码的*.mov文件，这种文件格式不太适合在制作中使用，所以我们需要提前对素材进行预处理，把其转换为适合使用的素材格式，最合适的莫过于图像序列文件，可以采用任何一种视频编辑软件来完成此项工作，这里我们使用Adobe After Effects。在这个项目中，需要两份序列文件，格式为jpg就可以。

（1）用于摄像机轨迹反求的高质量序列文件，如图9-2。

图9-2

（2）用于三维软件摄像机映射图的低质量序列文件，如图9-3。

图9-3

3. 总结

以上的工作我们完成了素材的拍摄，并且为后面的工作进行了相应的素材准备工作，下一节我们进行摄像机匹配的工作。

二、摄像机匹配

摄像机匹配概述

顾名思义，就是要让CGI的虚拟元素与实拍素材使用的摄像机完全一致，或尽可能的一致。关于这样的工作环节有很多的称谓：运动匹配、摄像机轨迹反求、镜头跟踪等。镜头运动的匹配一直是视效制作中的一个难题，也是制作创作的一个瓶颈。目前常规的解决方案有两种：

（1）运动控制（Motion Control）

运动控制技术能获得高精度的摄影机运动路径，但是对摄影机进行精确控制的电子机械设备成本高昂，且设备体积大，而且对拍摄场地、环境要求较高。由于受到成本限制，国内应用范围有限，如图9-4。

图9-4

（2）运动匹配软件

另外一种是直接拍摄，然后使用运动匹配软件采集画面的信息，反向求解出摄影机的运动路径和场景特征，然后将其导入三维软件或者后期合成软件，从而完成匹配工作。这种解决方案相对于motion control来讲，成本很低，也相当地灵活，但这种方式会依据镜头画面的不同而呈现不同的工作状态，受画面因素限制较大，但技术简单易行，而且不受地形限制，因而在影视行业得以普及应用，实际上国内目前大部分的视效镜头都是采用运动匹配的方法进行CG元素与实拍镜头的合成。

在本项目中我们采用的就是第二种解决方案，再来了解下常用的几种运动匹配程序。

2d3 boujou

Boujou是2d3公司专为解决复杂跟踪问题的高端用户开发的跟踪工具，主要以其优秀的自动跟踪能力和良好的易用性著称！它首创最先进的自动化追踪功能，提供一套标准的摄影机路径追踪的解决方案，曾经获得艾美奖的殊荣。

除了良好的易用性之外，在解算速度与效能上也很优秀，足以处理有着大量特效影像的电影项目，并能提供精准可靠的追踪数据演算结果。美国司法界曾经将其运用于有关地质崩裂调查和灾难现场重建的项目，在这苛刻的考验之下，最后能以boujou所演算的结果作为呈堂证供与判刑的依据，由此可见boujou的准确性是受到一致公认的。当然，boujou也可以满足大部分电影、电视特效制作、建筑仿真、法律重建或是科学模拟实验的需要，如图9-5。

图9-5

Autodesk MatchMover Pro

MatchMover是最知名的运动匹配程序之一。它具有完美的2D追踪器，提供了非常多的控制选项。它通过对跟踪点的分组处理，允许你跟踪运动的物体。还可以直接导入实际测量的数据参与解算，改良了运动控制的数据来支持你进行高级运动匹配，如图9-6。

图9-6

Andersson Technologies Ltd.SynthEyes

SynthEyes是运动匹配程序家族中一个新成员。它是一个全功能的运动匹配程序，而且价格相对便宜。自动跟踪能力十分的优秀，与其他运动匹配程序相比，它还有一些独特的性能。例如，对那些光照强烈、有明显阴影的镜头，你不仅可以解算摄像机和场景，你还可以解算出光照的方向，如图9-7。

图9-7

Pixel Farm PFTrack

PF Track是Pixel Farm研究开发的成像物体跟踪软件，它包括一些独特的功能，如：光场流分析工具、先进的物体跟踪、几何形体跟踪、基于场景分析的物体建模、自动景深提取，等等。值得一提的是该软件与shske nuke等后期合成软件的整合，可以极大提高生产效率。

总体来说，以上提到这些软件的性能上没有太大的差异，我们没有必要去纠结软件的选择，如果你是新手，初次接触运动匹配，你可以尝试下boujou，如果你对解算精度要求很高，也可以试试MatchMover Pro，如果你的场景比较复杂，你可以选择SynthEyes，等等。我们这个项目中选择boujou。

三、boujou运动匹配流程

1. 导入素材

（1）开启摄像机反求软件boujou，界面如下，如图9-8：

图9-8

（2）点击界面最左侧Taskview面板中的Import Sequece图标，准备高质量jpg序列文件，出现如下窗口界面，如图9-9、图9-10。

（3）点选第一帧图片，点击open按钮，导入素材。出现下列窗口，如图9-11。

图9-9

图9-10

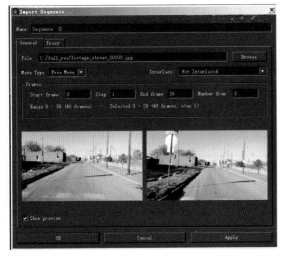

图9-11

（4）默认参数保持不变，点击OK按钮，导入图片序列，如图9-12。

图9-12

（5）点击界面最上方工具栏中的播放按钮，缓存素材，如图绿色线表示图像已经缓存到内存中，下面准备开始进行特征点自动跟踪，如图9-13、图9-14。

图9-13

图9-14

2. 特征跟踪

点击界面最左侧Taskview面板中的Feature Tracking图标，出现的窗口选项默认不变，开始进行特征点跟踪，跟踪状态如图9-15所示，红色点为软件自动放置的2d跟踪点，黄色的点为跟踪点走过的轨迹。

3. 相机解算

点击界面最左侧Taskview面板中的Camera Tracking图标，出现的窗口选项默认不变开始进行摄像机解算，解算状态如图9-16所示，黄青色点为解算出的空间参考点。

4. 反求结果检查

（1）点击界面最上方工具栏中的视图切换按钮，进入到3D视图，检查反求结果，如图9-17。

（2）Shift+左键 旋转视窗　　Shift+右键 推拉视窗

图9-15

图9-17

Shift+左键+右键 平移视窗

从不同角度去查看场景，可以看到求得的摄像机与模型三维参考点的结果是非常不错的，如图9-18。

图9-18

5.场景输出

（1）点击界面最左侧Taskview面板中的Export Camera图标，输出场景如图9-19。

图9-16

图9-19

（2）因为我们在后续用到的三维软件为autodesk maya，所以在出现的对话框中，设置Export Type为Maya 4+ (*.ma)类型，如图9-20。

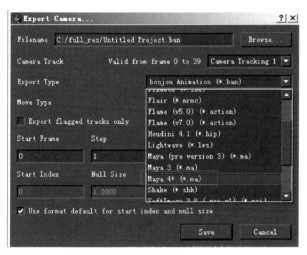

图9-20

总结，至此为止，摄像机反求全部结束，可以看到此类软件的操作是非常智能和简单的。

四、Maya三维环境重建

设置相机投射图测试摄像机匹配效果

（1）在视图菜单中选择panels-perspective-camera_1_1，进入到boujou反求出的摄像机，就可以看到摄像机反求的结果看起来已经不错了，如图9-21。

图9-21

（2）切换为surface模块，Create-Nurbs Primitive-Cone,创建一个简单的圆锥，置入到场景中测试下场景，发现圆锥并没有放置到地面参考点上。所以意识到场景的坐标体系有些错误，我们下一步需要调整空间坐标体系，如图9-22。

图9-22

（3）坐标体系调整：Window-Outliner打开大纲窗口，选择boujou_data组，按键盘Insert键，调整boujou_data组的控制器的位置，按V键把控制器吸附到某一个locator上面，然后再次按键盘Insert键，控制器位置调整完毕。然后按W键，切换到移动工具，按住X键把boujou_data组吸附到网格世界坐标中心。

（4）这时还发现，boujou_data组还应该旋转下，如图9-23。让其与网格的X轴重合。在视图菜单中选择Panels-Orthographic—Side，进入到侧视图，然后按E键，切换到旋转工具，把boujou_data组旋转至与网格

图9-23

图9-24

实际坐标Z轴重合，如图9-24。

至此，坐标体系已经调整完毕，这样就可以方便置入我们自己的模型了，如图9-25。

图9-25